曹全碑

經典碑帖全本放大

上海書畫出版社

君諱全，字景完，敦煌效穀人也。其先蓋周之冑，武王秉乾之機，翦伐殷商，既定爾勛，福祿攸同。封弟叔振鐸于曹國，因氏焉。秦漢之際，曹參夾輔王室，世宗廓土斥竟，子孫遷于雍州之郊，分止右扶風，或在安定，或處武都，或居隴西，或家敦煌，枝分葉布，所在為雄。

君高祖父敏，舉孝廉，武威長史，巴郡朐忍令，張掖居延都尉。曾祖父述，孝廉，謁者，金城長史，夏陽令，蜀郡西部都尉。祖父鳳，孝廉，張掖屬國都尉丞，右扶風隃麋侯相，金城西部都尉，北地太守。父琫，少貫名州郡，不幸早世，是以位不副德。

君童齔好學，甄極瑟緯，無文不綜。賢孝之性，根生於心，收養季祖母，供事繼母，先意承志，存亡之敬，禮無遺闕，是以鄉人為之諺曰：重親致歡曹景完。易世載德，不隕其名。

及其從政，清擬夷齊，直慕史魚，歷郡右職，上計掾史，仍辟涼州，常為治中、別駕。紀綱萬里，朱紫不謬。出典諸郡，彈枉糾邪，貪暴洗心，同僚服德，遠近憚威。

建寧二年，舉孝廉，除郎中，拜西域戊部司馬。時疏勒國王和德，弒父篡位，不供職貢。君興師征討，有吮膿之仁，分醪之惠。攻城野戰，謀若涌泉，威牟諸賁，和德面縛歸死。還師振旅，諸國禮遺，且二百萬，悉以薄官。

遷右扶風槐里令，遭同產弟憂，棄官。續遇禁綱，潛隱家巷七年。光和六年，復舉孝廉。七年三月，除郎中，拜酒泉祿福長。訞賊張角，起兵幽冀，兗豫荊楊，同時並動。而縣民郭家等，復造逆亂，燔燒城寺，萬民騷擾，人褱不安，三郡告急，羽檄仍至。

于是，君襃明發，討郭家等，誅斬叛逆，絕理殘敗。功曹王畢，主簿王歷，戶曹掾秦尚，功曹史王顓等，合七首藥、神明膏，親至離亭，部吏王宰、程橫等，賦與有疾者，咸蒙瘳悛，惠政之流，甚于置郵。百姓襁負，反者如雲。輯治廨宇，開南寺門，承望華嶽，吐納雲臺，高大殊矣。

還師旅臨槐里，盛孔懷赴喪紀。故吏、故民，咸懷舊德，莫不解囊出財，造作紀功。

故功曹王吉字孟□
故功曹王時字孔宣
故功曹楊休字文□
故功曹曹屯字元升
故功曹曹素字漢都
故功曹王歆字道明
故門下掾王敞字文然
故門下賊曹史王攝字□
故郵書掾姚閔字升臺
故市掾王璋字建和
故市掾杜靖字彥淵
故主簿鄧化字孔彥
故市掾程橫字孔休
故市掾尉馺字安平
故市掾王尨字和千
故市掾高頁字顯和
故市掾王攝字曹彥
故市掾楊則字孔淵
故市掾高貴字顯和
故賊曹史精畼字文惠
故金曹史王攝字文□

延都尉曹祖父
仁分醸之東攻
娃縄負及者如
鄉明治惠沾渥

述孝廉謁者全
城暨戰謀若涌
雲散廬屋市
君高升極鼎足
中平二年十一月

城長史夏陽令
蜀郡西部都尉
泉處平諸貧和
肆列陳風雨時
節歲獲豐年農

祖又鳳孝廉張
扶鳳國都尉丞
遣且二百驫悲
思縣前以河平
元年遺白茅谷

右扶風除櫟
陳振旅諸國禮
以薄官處右扶
夫織編百又戴
元年遺白茅谷

尉北地大守文
珠少貴名邺郡
還禁内潛隱家
郭是後奮姝及

相金城西部都
風把里令遺同
產弟憂塞官績
水失吉退於戊
之間興造城

不奈早世是以
養七年光和六
未滇舉孝廉七
不盆君乃閉
丙辰造

位不副德君童
十三月除郎中
濟身之士官位
紳之徒不濟閹

斸好學野樔災
幽藥豪豫前楊
使學者李儒案
獄鄉明而治庶
宰寺門承坒集

孝之性根生於
訟然張角起兵
拜酒宗祿福長
程寅等各獲
規寅等各獲

緯無文不綜賢
心收養李祖母
同時業動雨縣
人爵之禄廓廣
民郭家等瀾造

供事繼母先意
承志存亡之敬
聽事官舍述書

禮無遺關是以

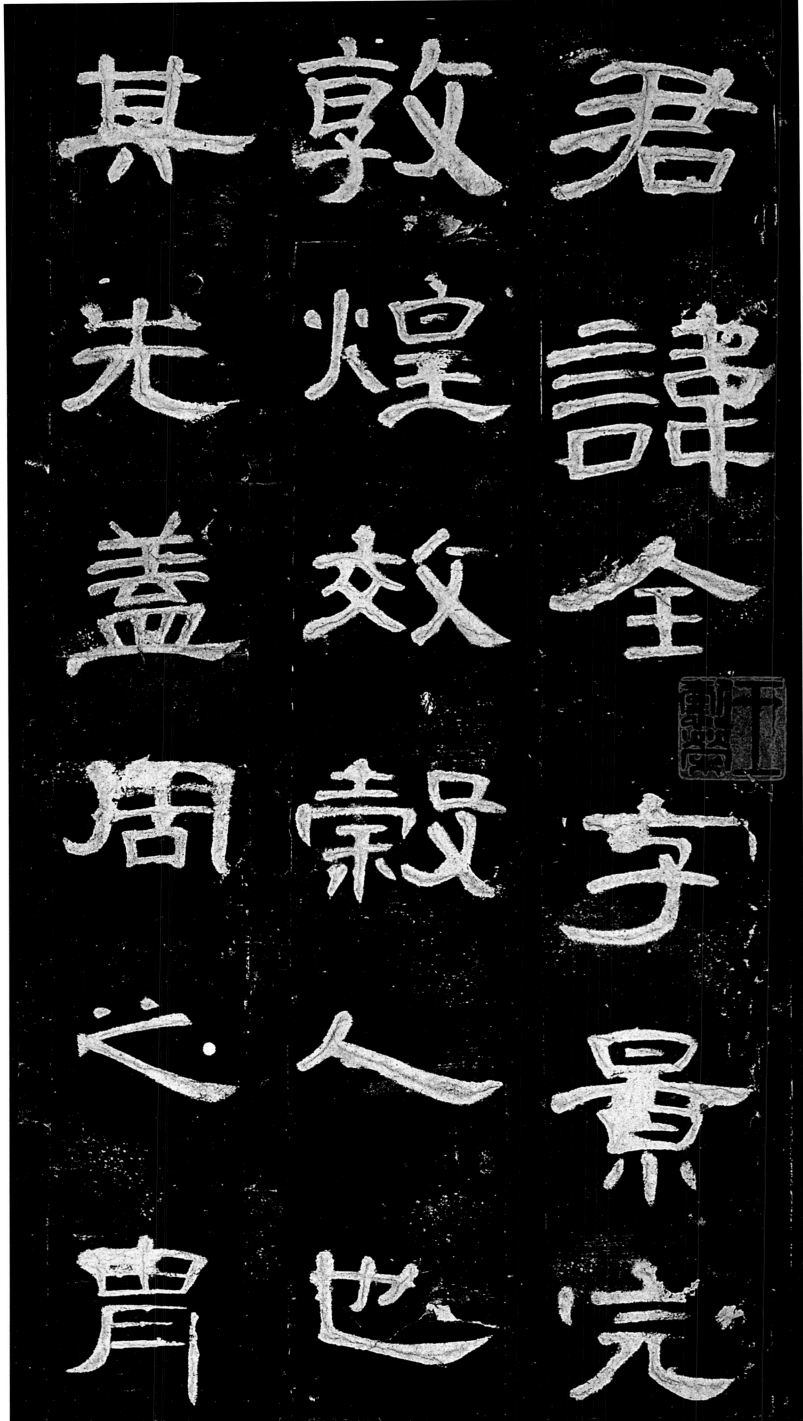

君諱全，字景完，

敦煌效穀人也。

其先蓋周之冑，

【碑陽】君諱全，字景完，／敦煌效穀人也。／其先蓋周之冑，／

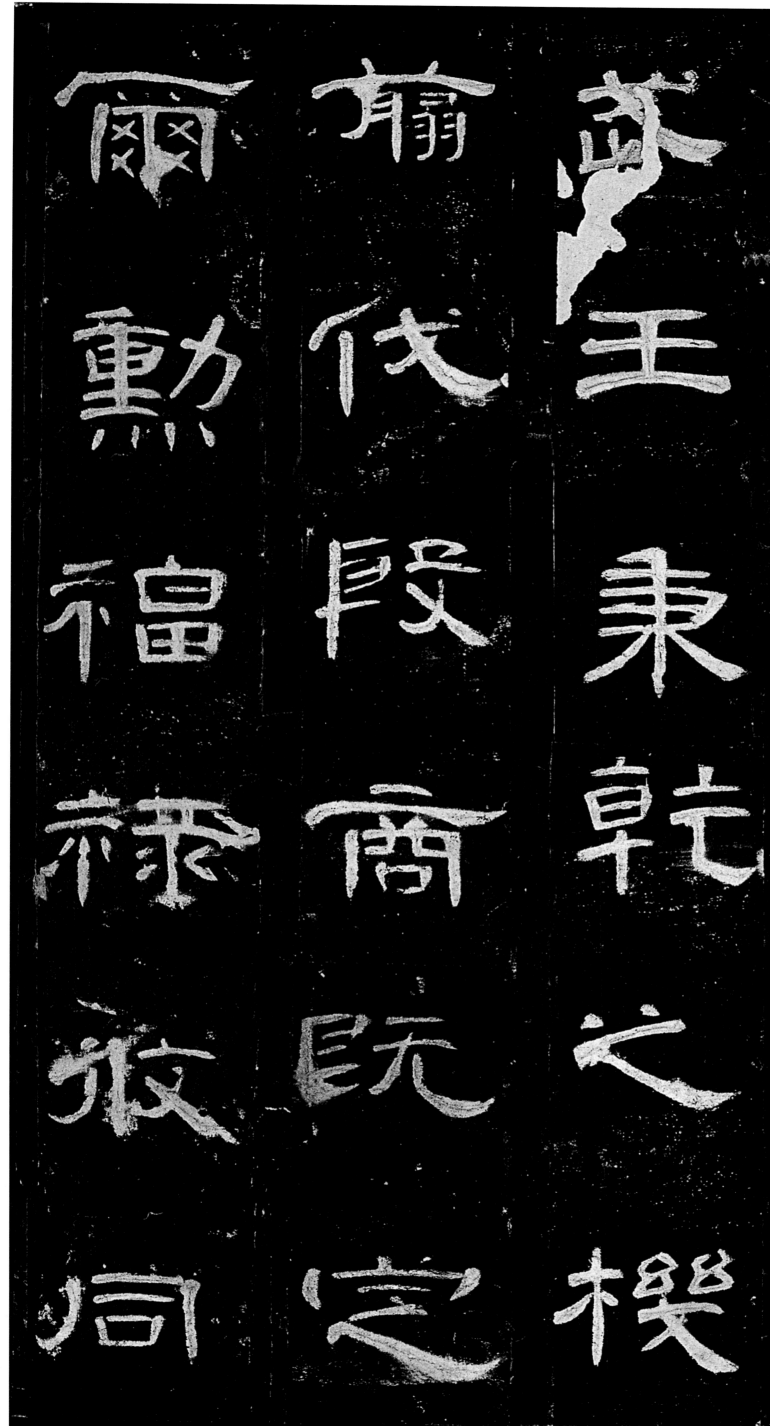

武王秉乾之機，／窮伐殷商，既定／爾勳，福祿攸同，／

三

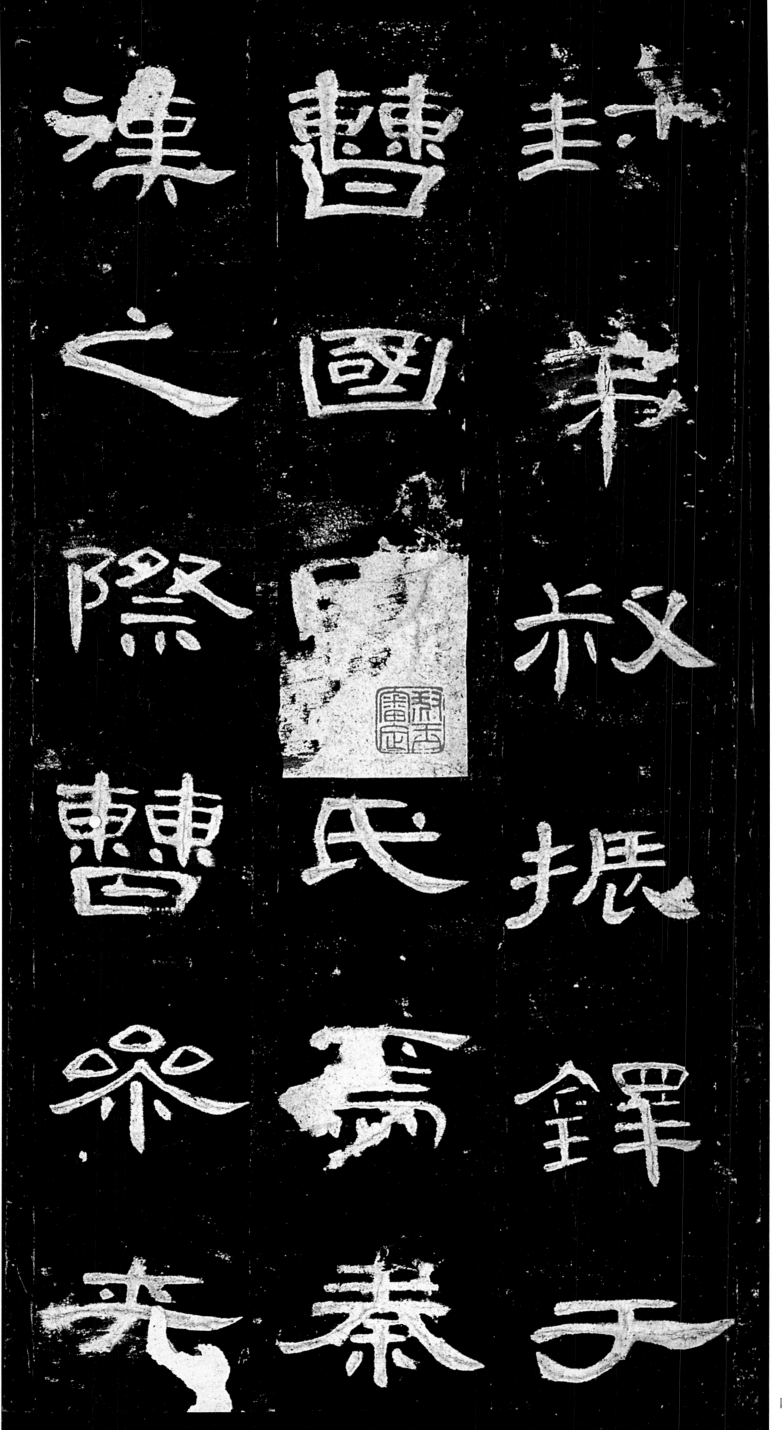

封

弟

叔

振

鐸

于

曹

國

因

氏

焉

秦

漢

之

際

曹

參

夾

封弟叔振鐸于｜曹國，因氏焉。秦｜漢之際，曹參夾｜

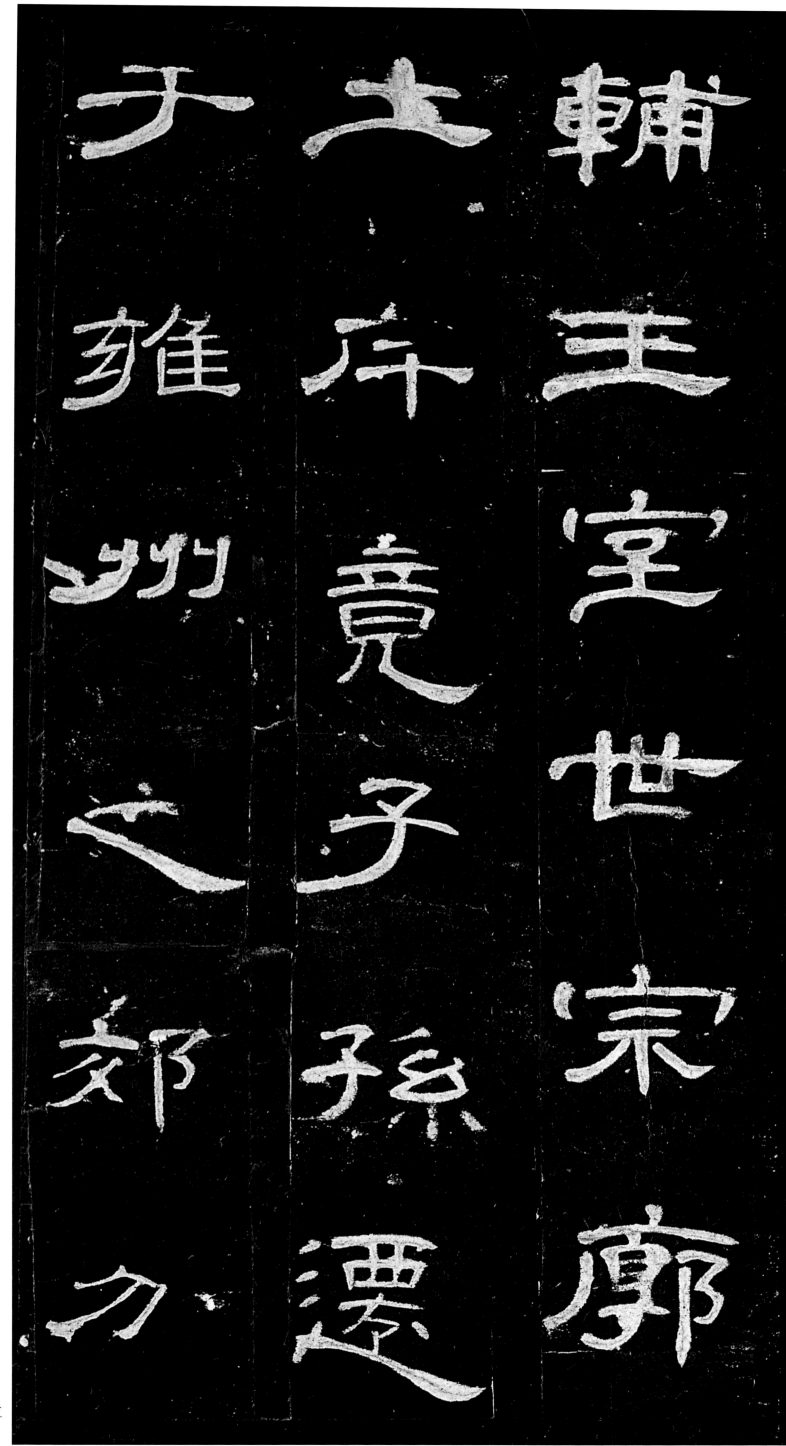

辅王室。世宗廓／土斥竟，子孙遷／于雍州之郊，分／

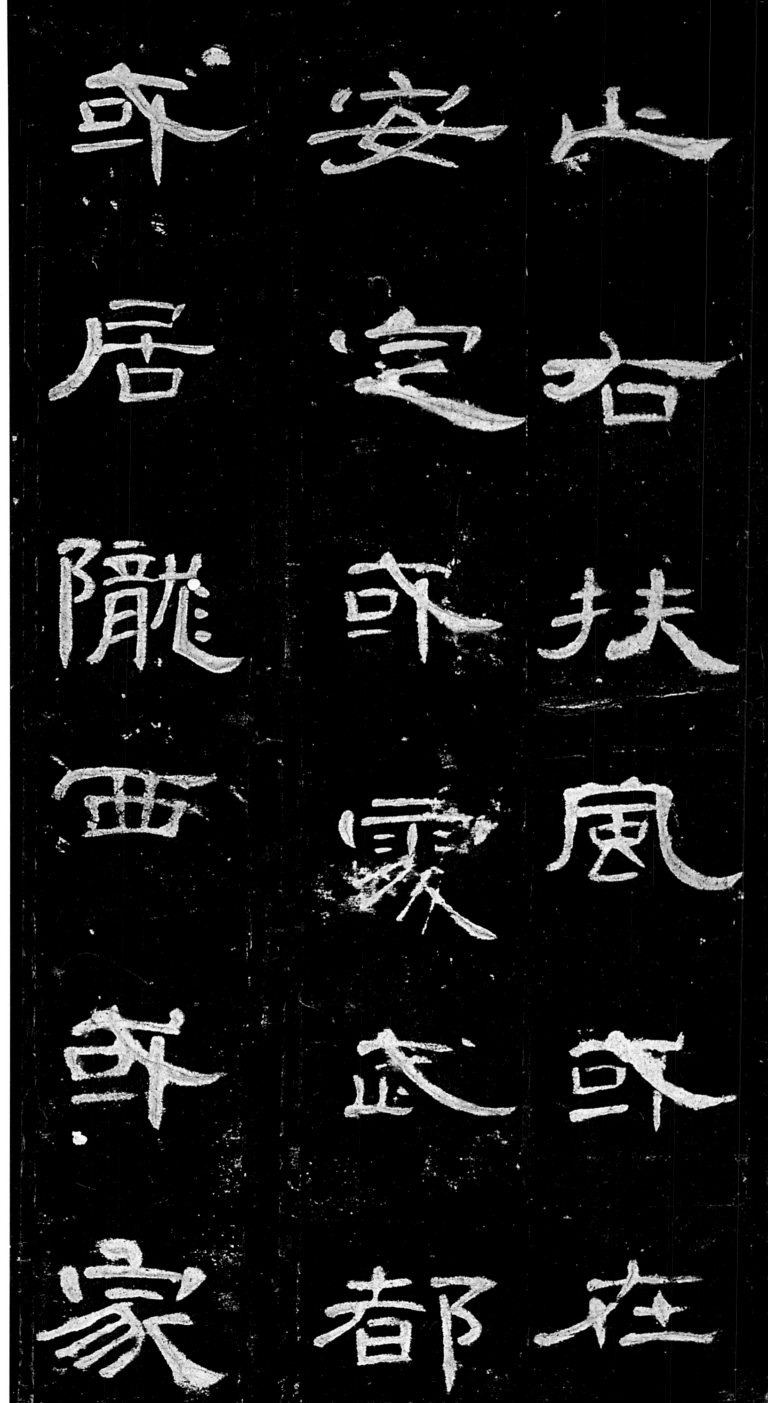

止右扶風，或在／安定，或處武都，／或居隴西，或家／

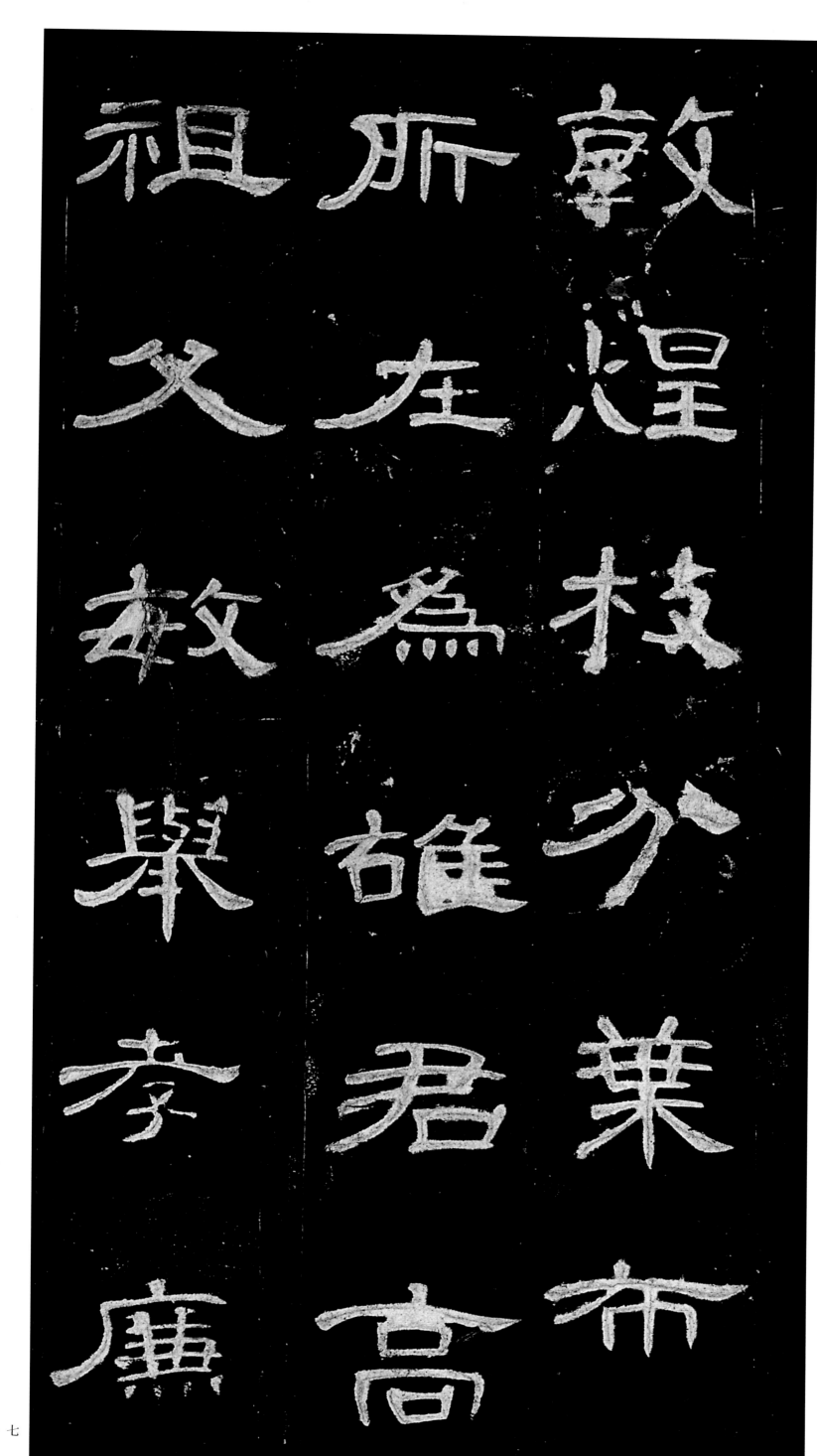

敦煌。枝分葉布，一所在爲雄。君高一祖父敏，舉孝廉，一

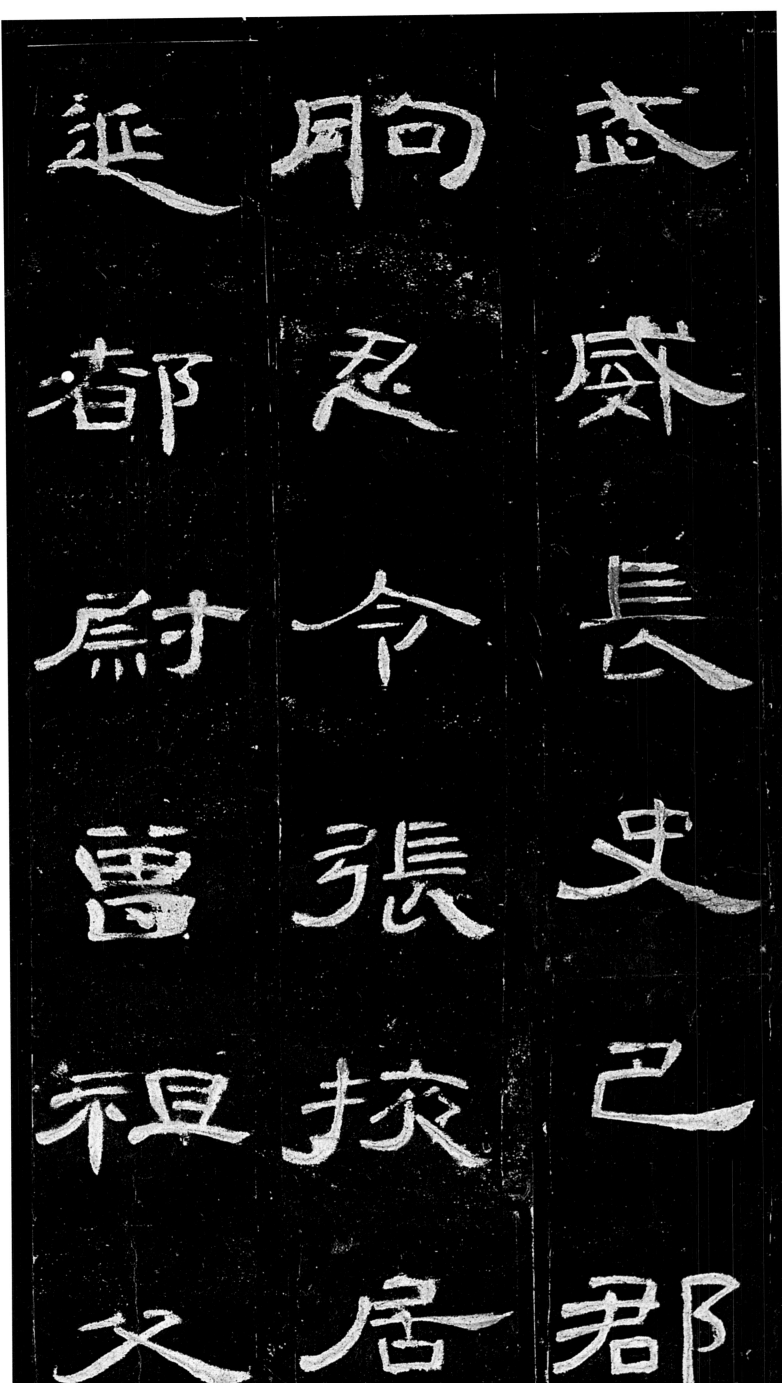

延都尉

胸忍令

盛長史巳郡

曾祖父

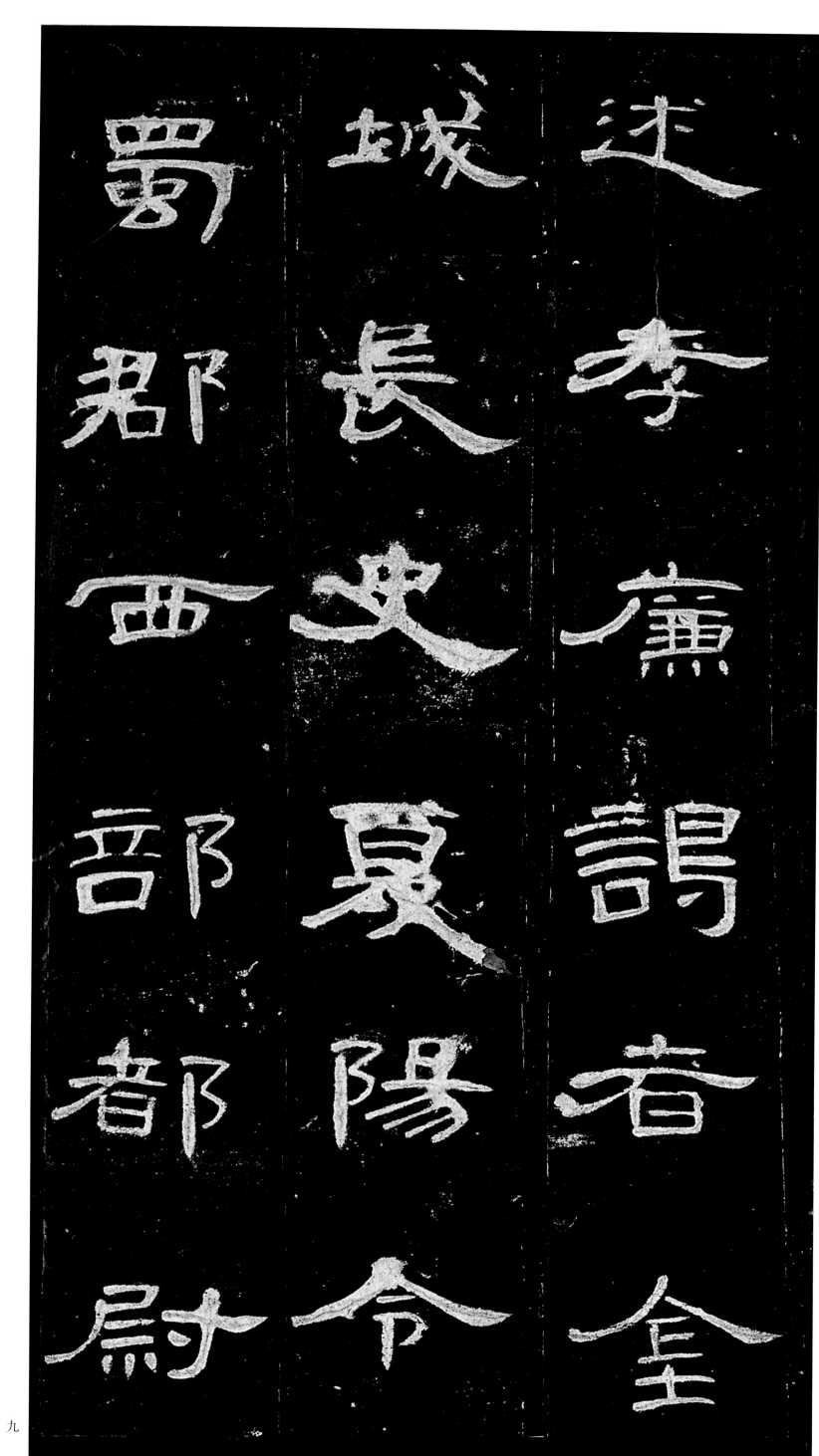

述孝廉謁者金城長史夏陽令蜀郡西部都尉

述，孝廉，謁者、金｜城長史、夏陽令、｜蜀郡西部都尉。｜

祖父鳳

父鳳孝廉張

扶

屬國都尉

右扶風

陰

廉張掾

掾

丞

祖父鳳，孝廉，張／掖屬國都尉丞、／右扶風陰廉侯／

相 金 城 西 部 都
尉 北 地 大 守 文
琫 少 貫 名 州 郡

相、金城西部都／尉、北地太守。父一琫、少貫名州郡、

一一

不
奎
早
世
是
以

位
不
副
德
君
童

齔
好
學
甄
極
崈

不幸早世，是以／位不副德。君童／齔好學，甄極崈／

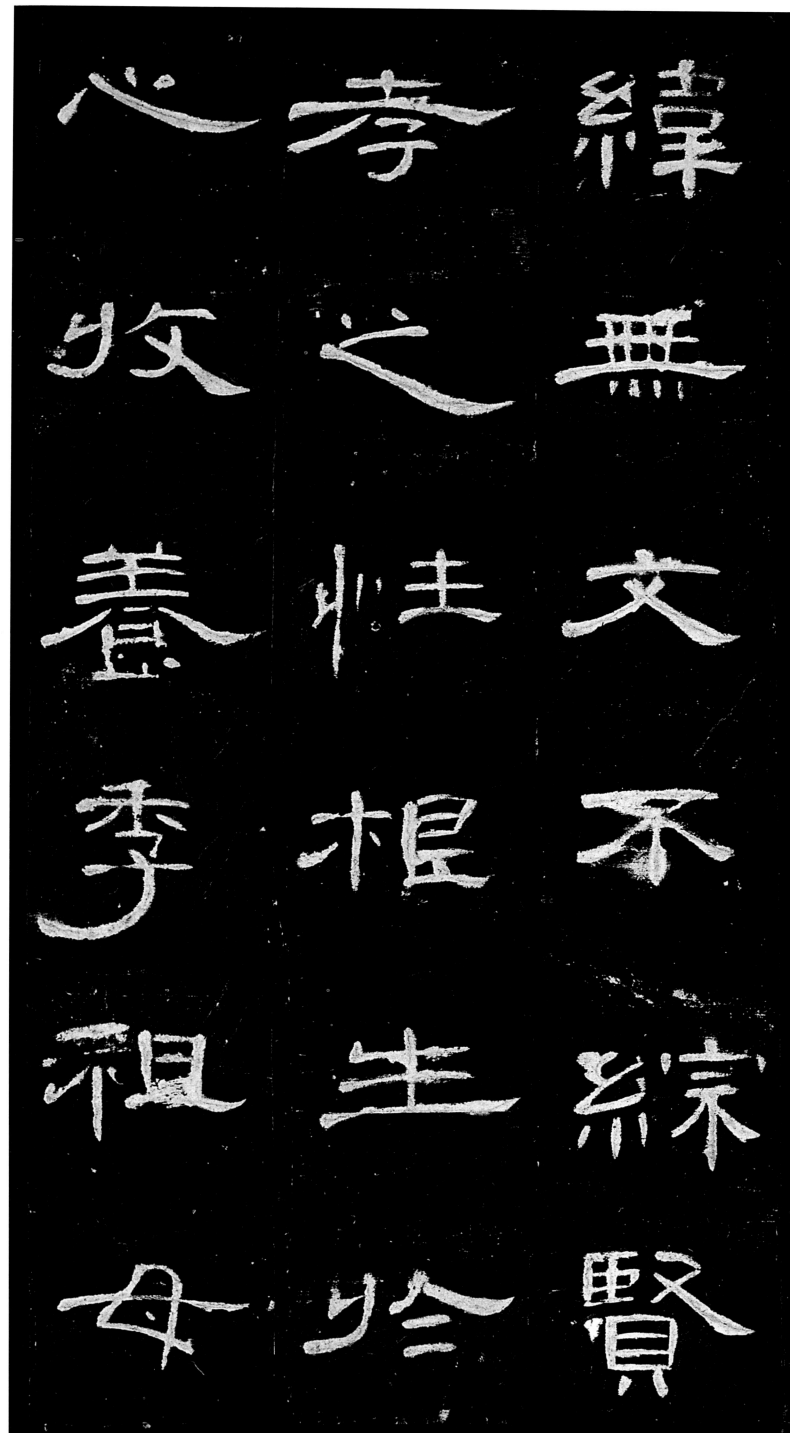

緯，無文不綜。賢|孝之性根生於|心，收養季祖母，

供事繼母先意

承志存亡之敬

禮無遺闕是

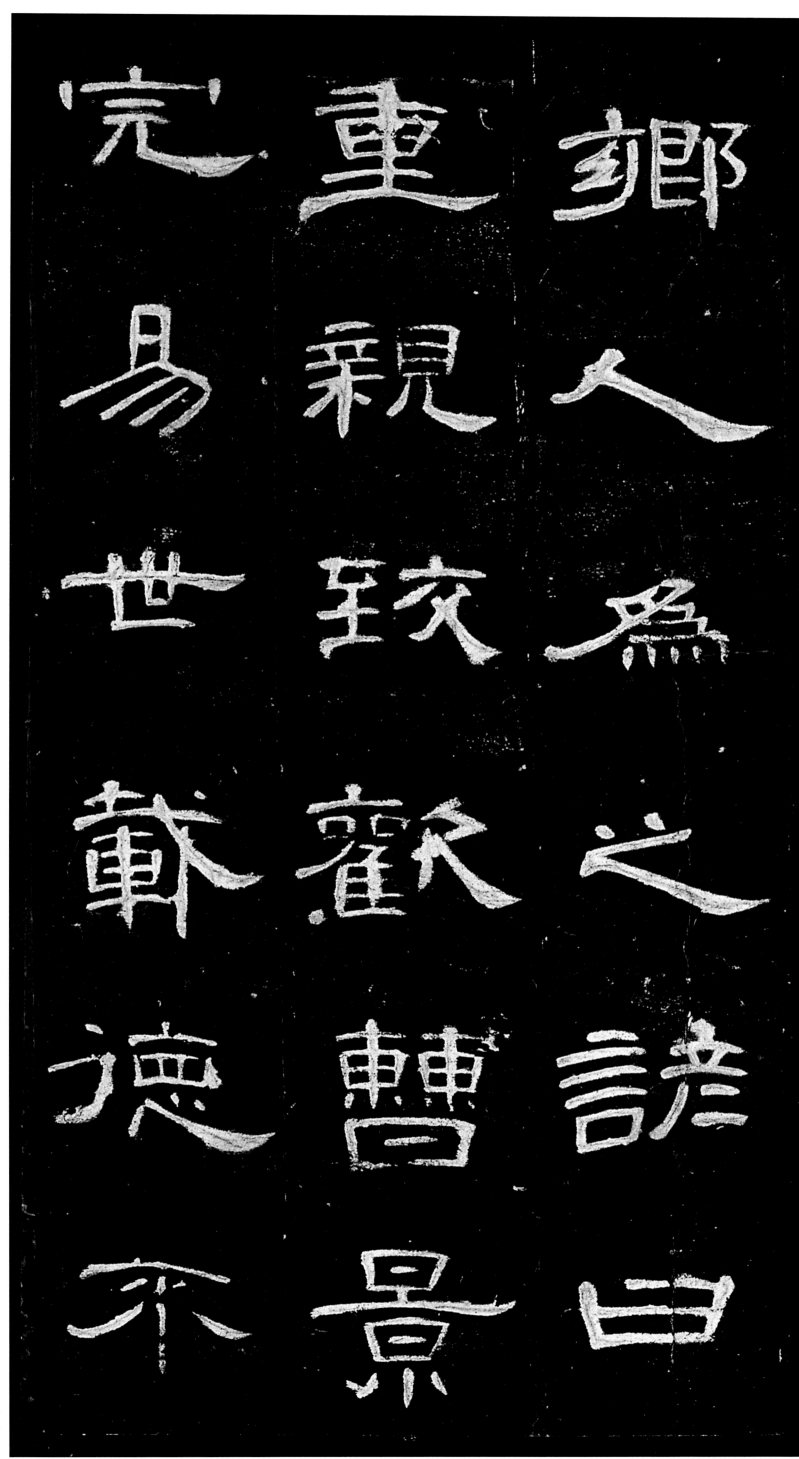

鄉人爲之諺曰

重親致歡曹景完

易世載德不

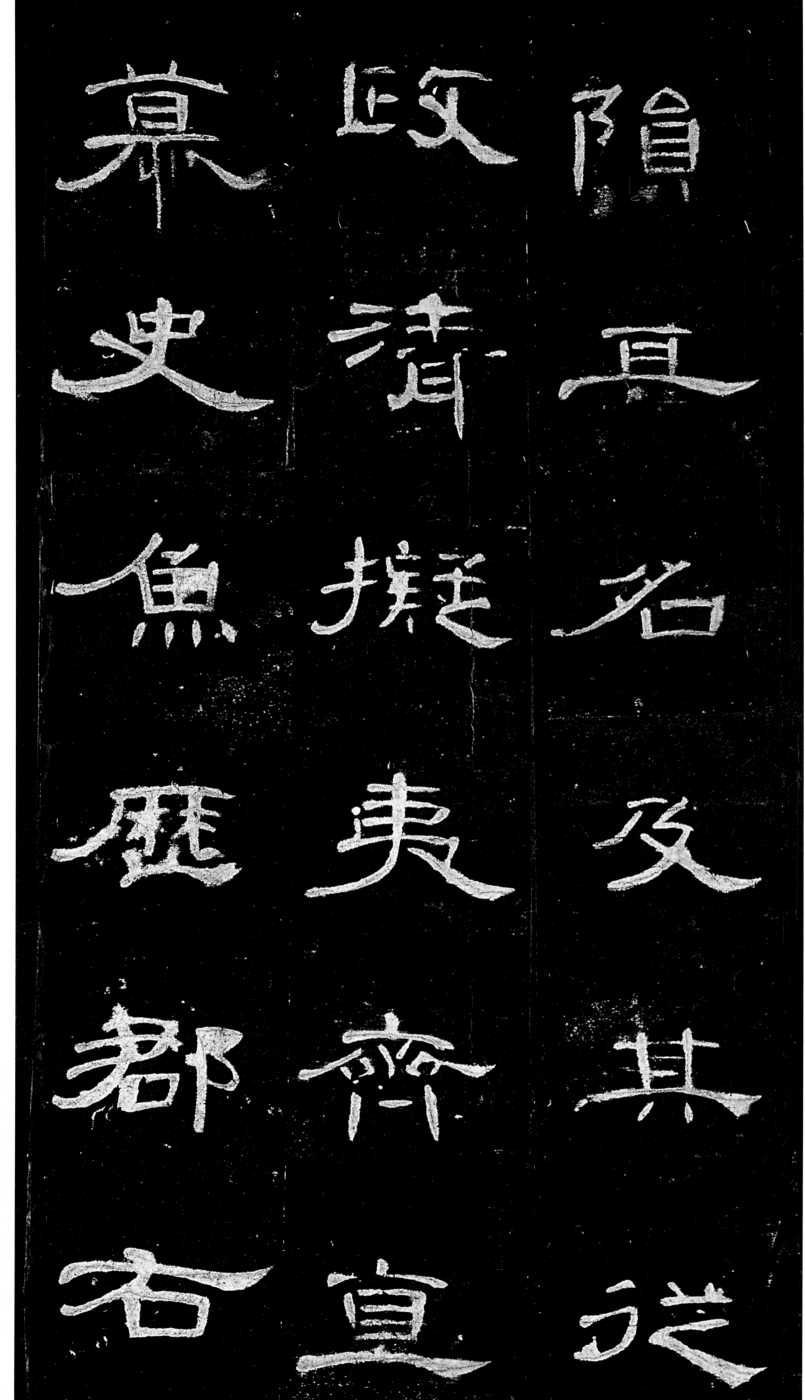

隕其名。及其從一政，清擬夷齊，直一慕史魚，歷郡右一

職 辟 中

上 涼 別

計 州 駕

掾 常 紀

史 為 綱

仍 治 萬

職，上計掾史，仍〔辟涼州，常為治〔中、別駕，紀綱萬〕

里未紫不謀出

典諸郡彈柱糾

邪貪暴洗心

里，朱紫不謬。出／典諸郡，彈柱糾／邪，貪暴洗心，同／

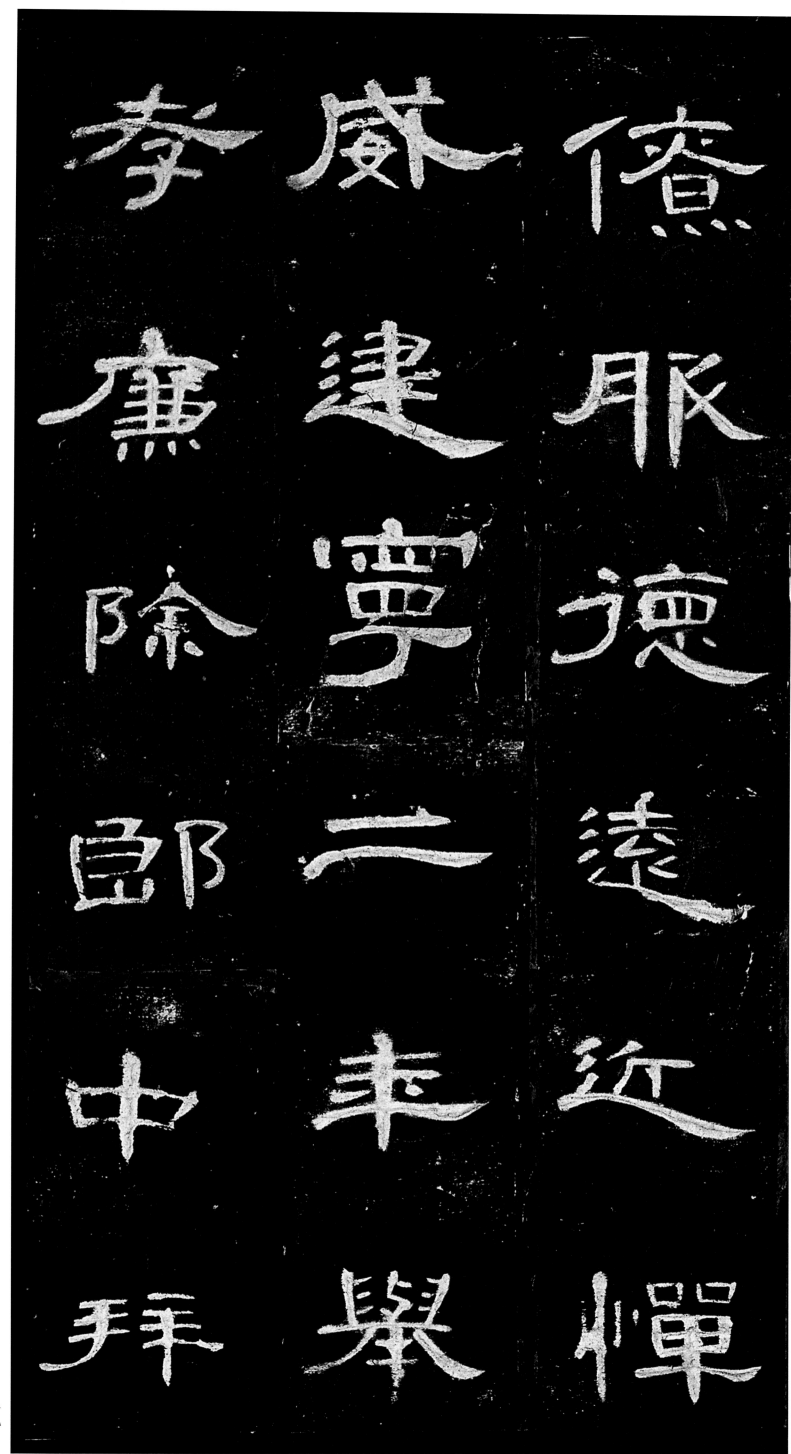

僚服德，遠近憚（威。建寧二年，舉（孝廉，除郎中，拜（

西　時　西
　　　　域
戠　疋　埒
　　疏
父　勒　戊

墓　國　部

位　王　司

德　和　馬

西域戊部司馬。／時疏勒國王和／德，弒父篡位，不／

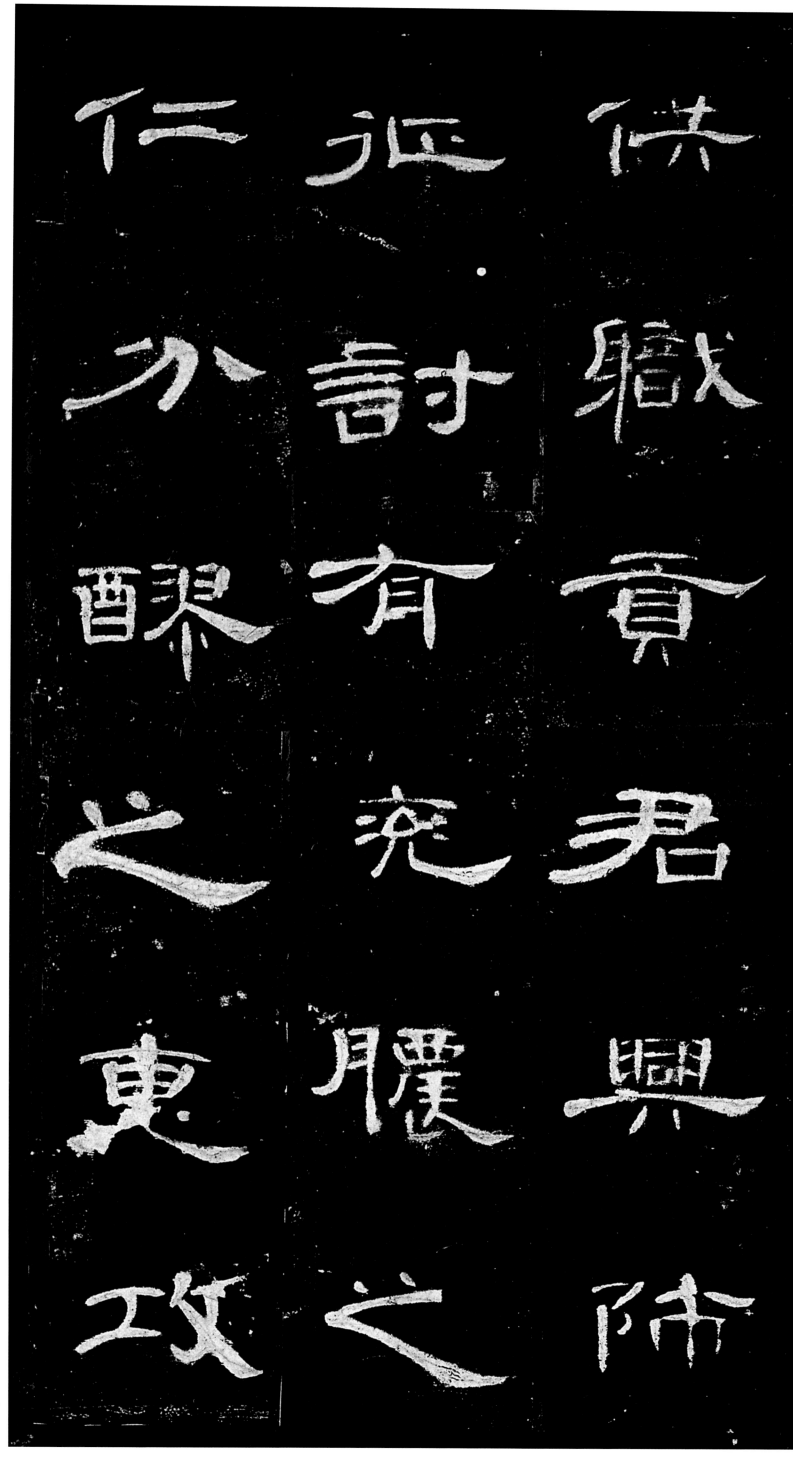

仁　延　供
力　討　職
醳　有　貢
之　究　君
東　腰　興
攻　之　陟

供職貢，君興師／征討，有尭膿之／仁，分醳之惠。攻／

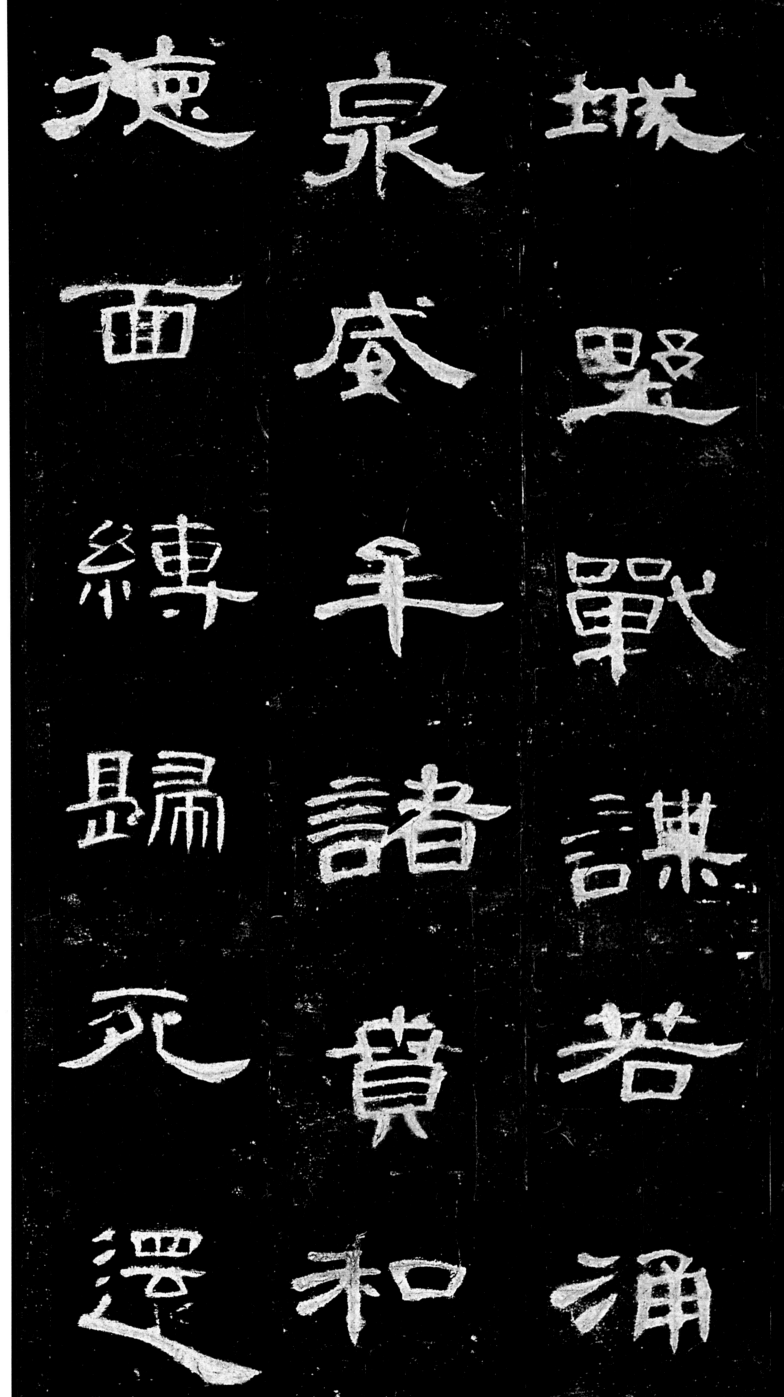

城野戰，謀若涌｜泉，威牟諸賁，和｜德面縛歸死。還｜

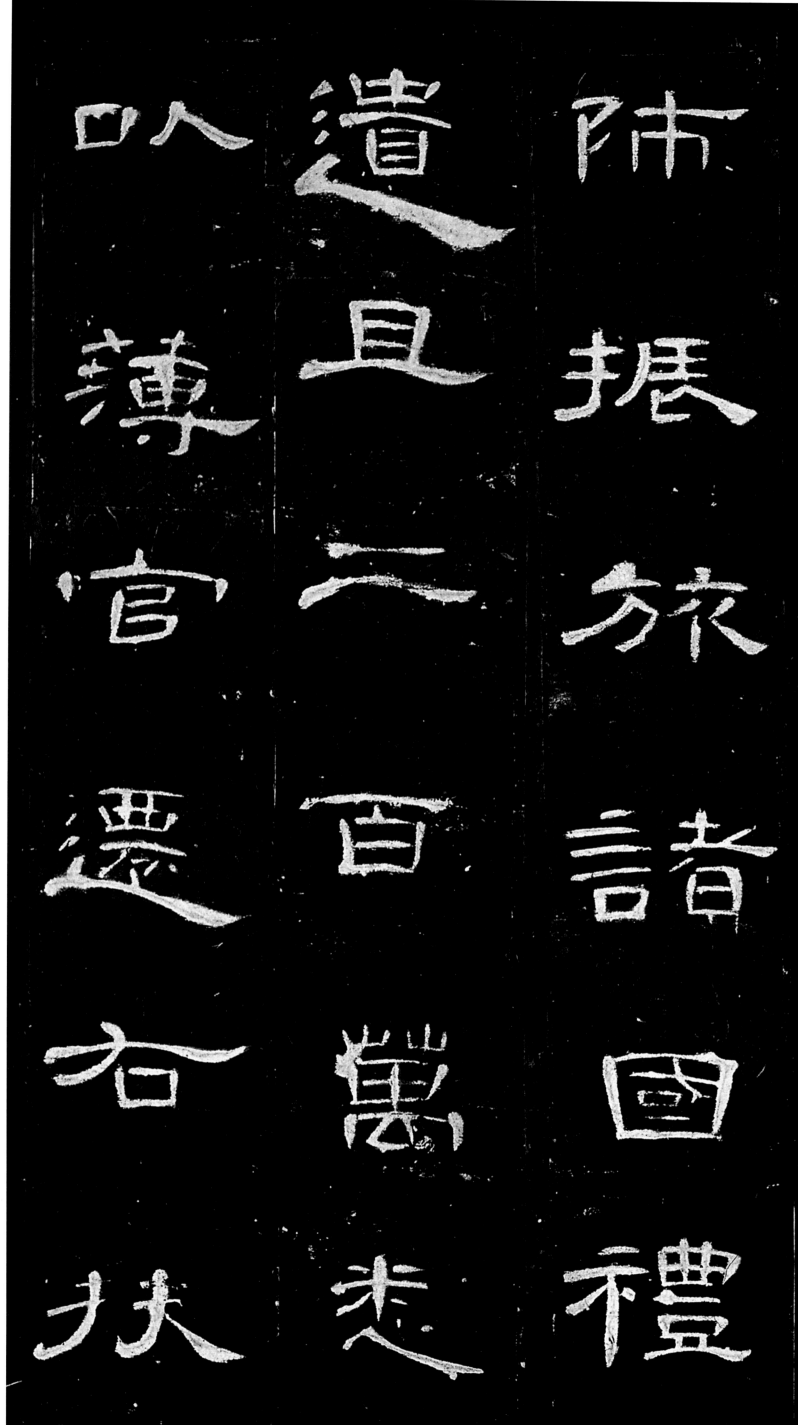

師振旅，諸國禮／遺，且二百萬，悉／以薄官。遷右扶／

風槐里令，遭同｜產弟憂，棄官。續｜遇禁冈，潛隱家｜

風槐里令，遭同｜產弟憂，棄官。續｜遇禁冈，潛隱家｜

風槐里令，遭同｜產弟憂，棄官。續｜遇禁冈，潛隱家｜

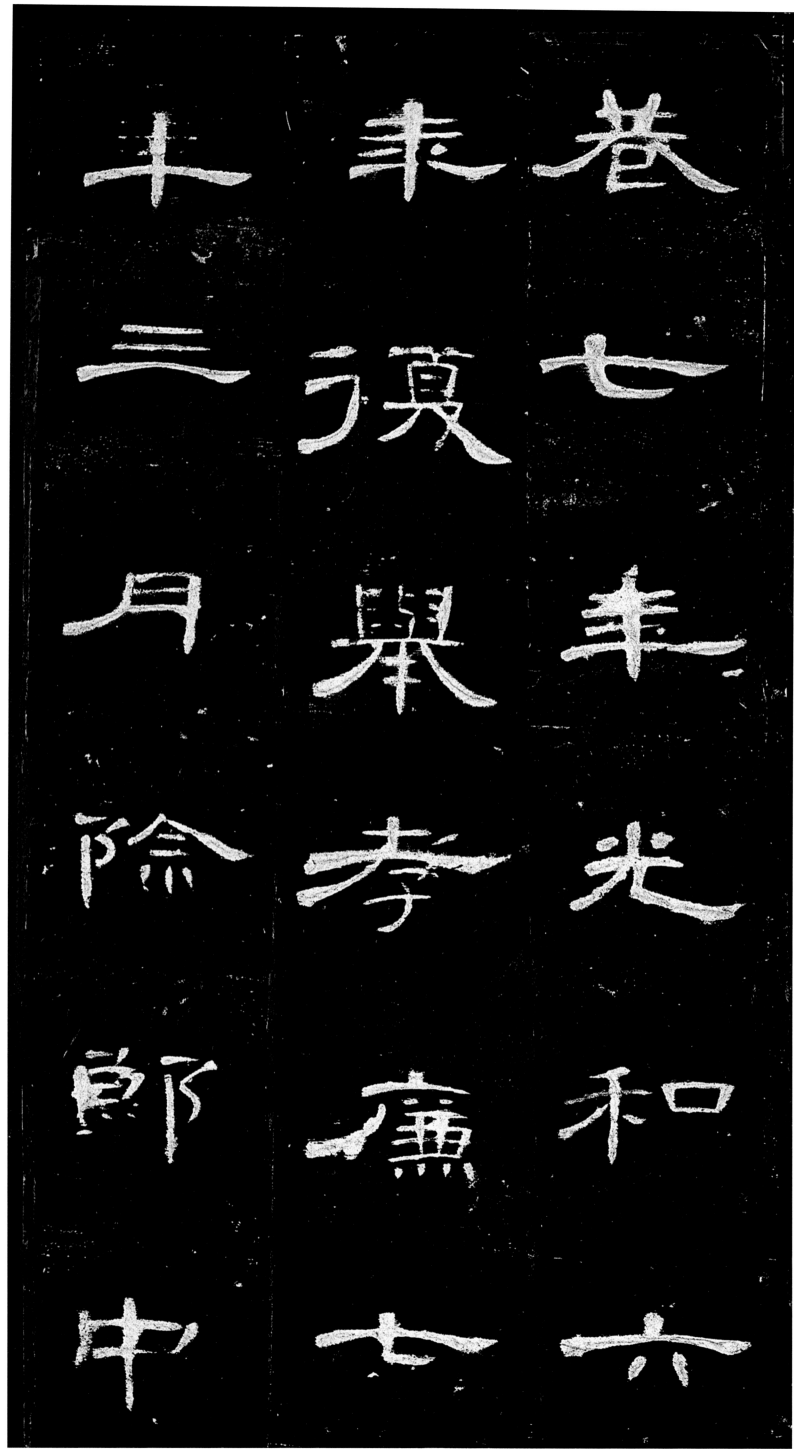

巷七年。光和六

年，復舉孝廉。七

年三月，除郎中，

拜　訴　幽

酒　　　冀

宗　張

禄　角　豫

福　起　荆

長　　　楊

拜酒泉禄福長。／訴賊張角起兵／幽冀，兗豫荆楊，／

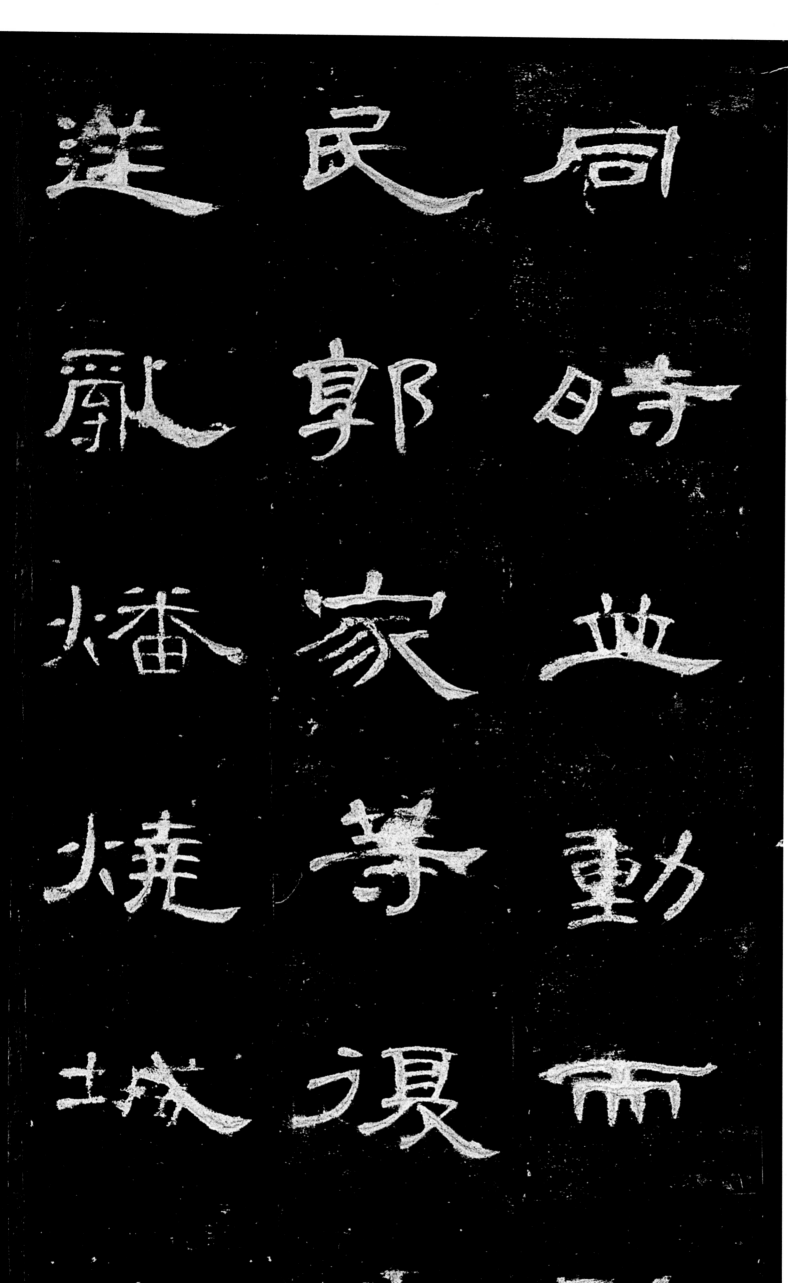

逡 民 局
獻 郭 時
燔 家 並
燒 寺 動
城 退 而
寺 造 縣

同時並動。而縣／民郭家等復造／逆亂，燔燒城寺，／

萬民騷擾，人襄
不安。三郡告急，
羽檄仍至。于時

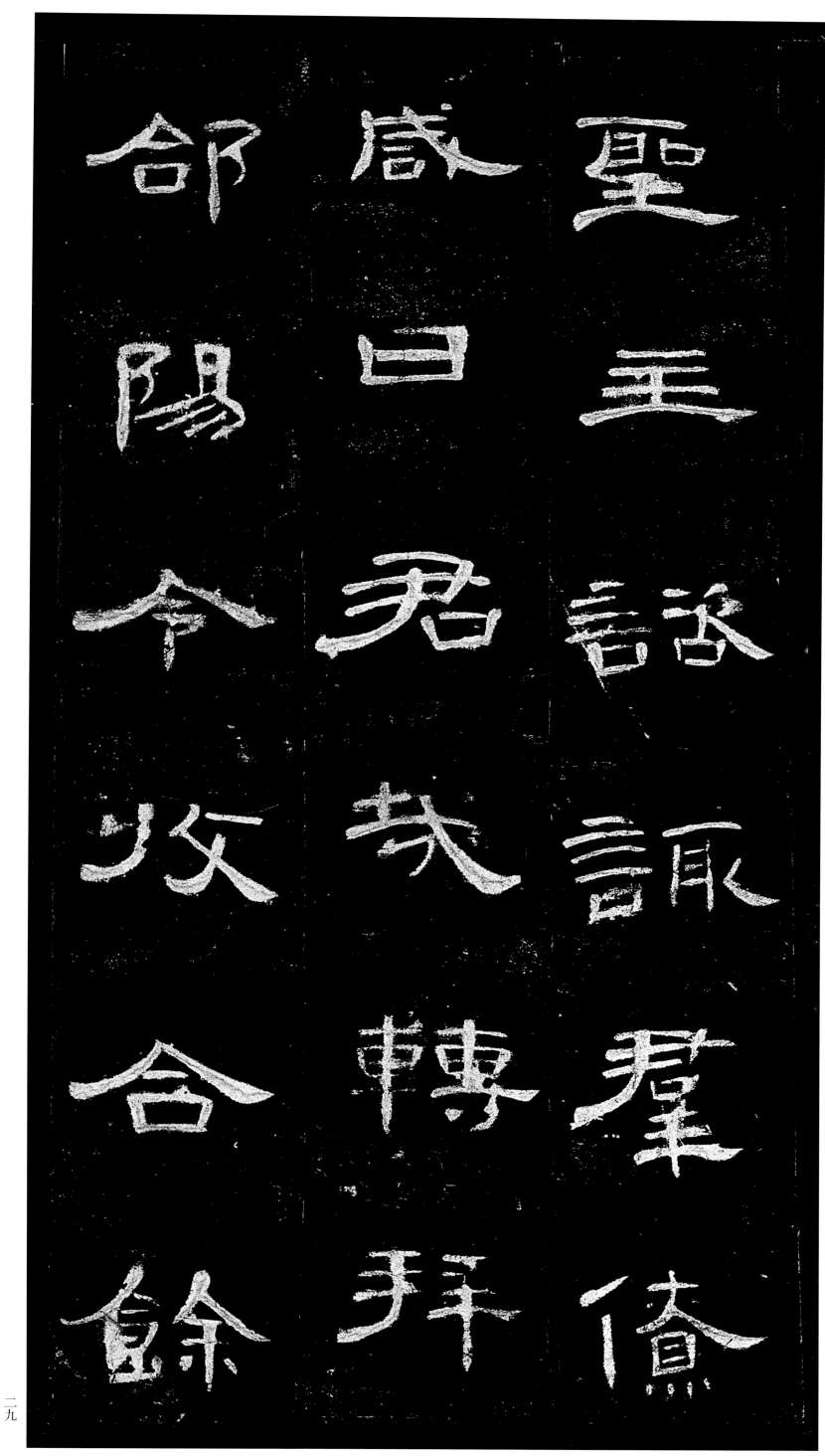

聖主諮諏羣僚，／咸曰：『君哉！』轉拜／郃陽令，收合餘／

爐　芟夷殘迸
絶／其本根，遂訪故／老商量儁乂王／

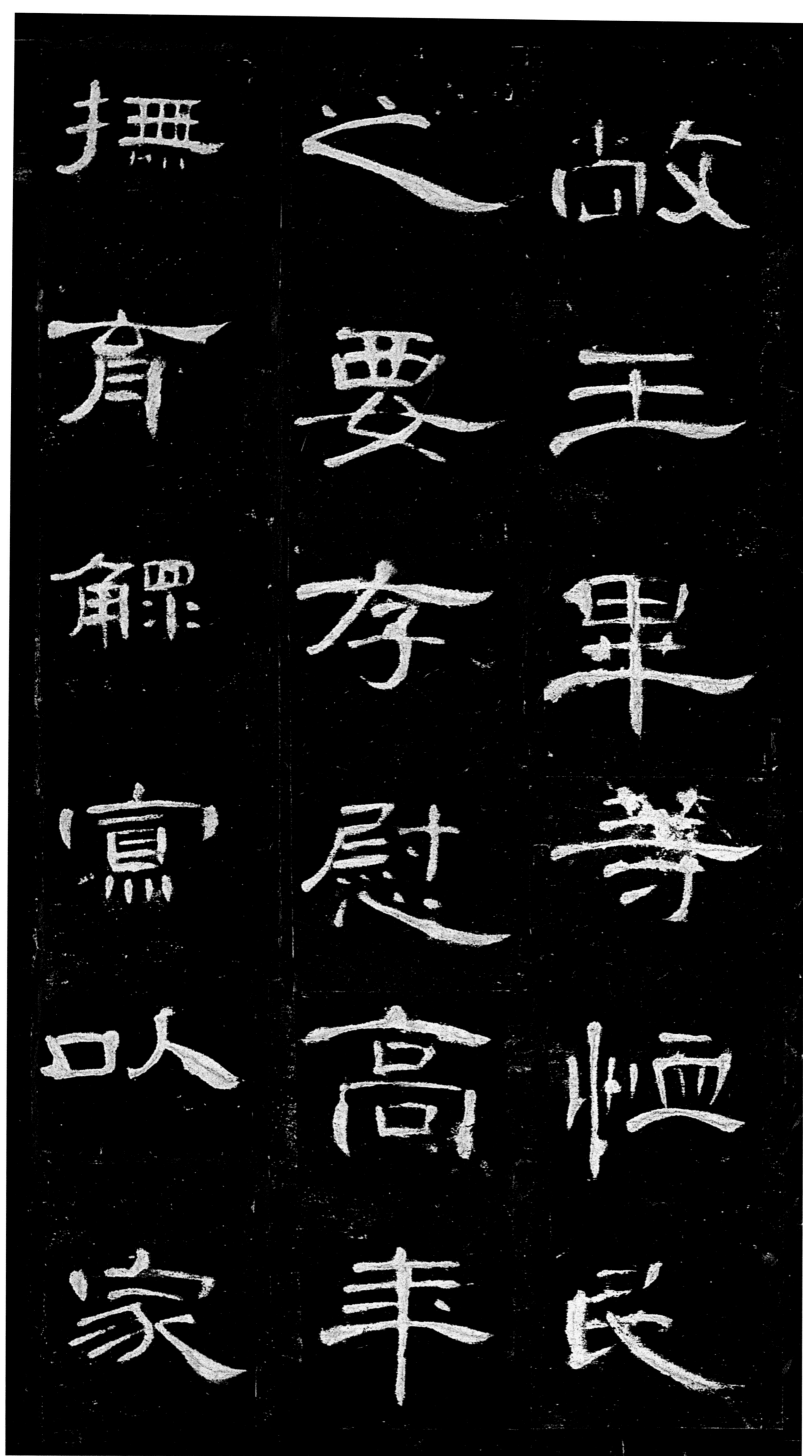

敞、王畢等，恤民之要，存慰高年，撫育鰥寡，以家

錢糴米粟賜瘙盲

皆大女桃斐等

合七首藥神明

錢糴米粟賜瘙〔盲。大女桃斐等，〔合七首藥、神明

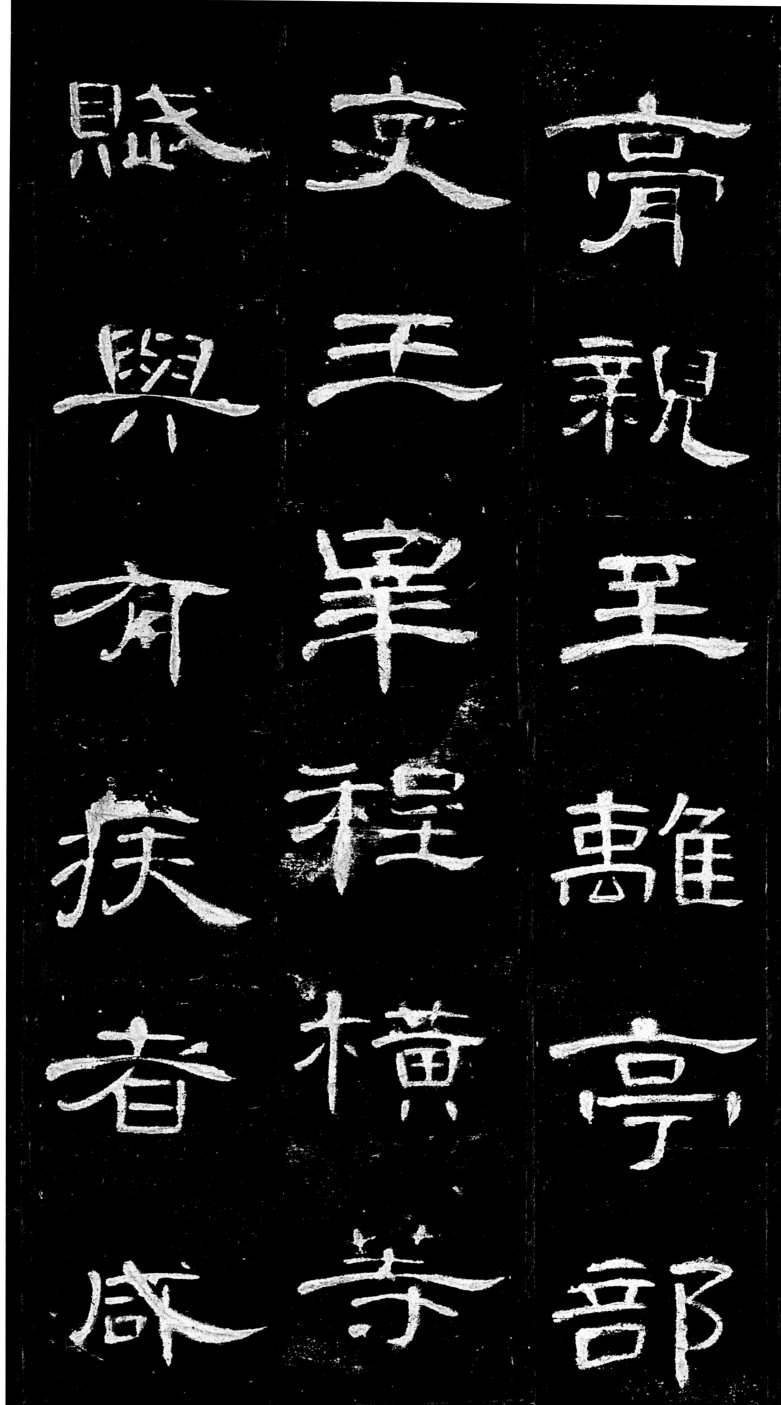

膏親至離亭部

文王宰程横等

賦與有疾者咸

膏，親至離亭，部吏王宰、程横等，賦與有疾者，咸

蒙瘝悛

流甚於

姪繩負

及置郵

者宿

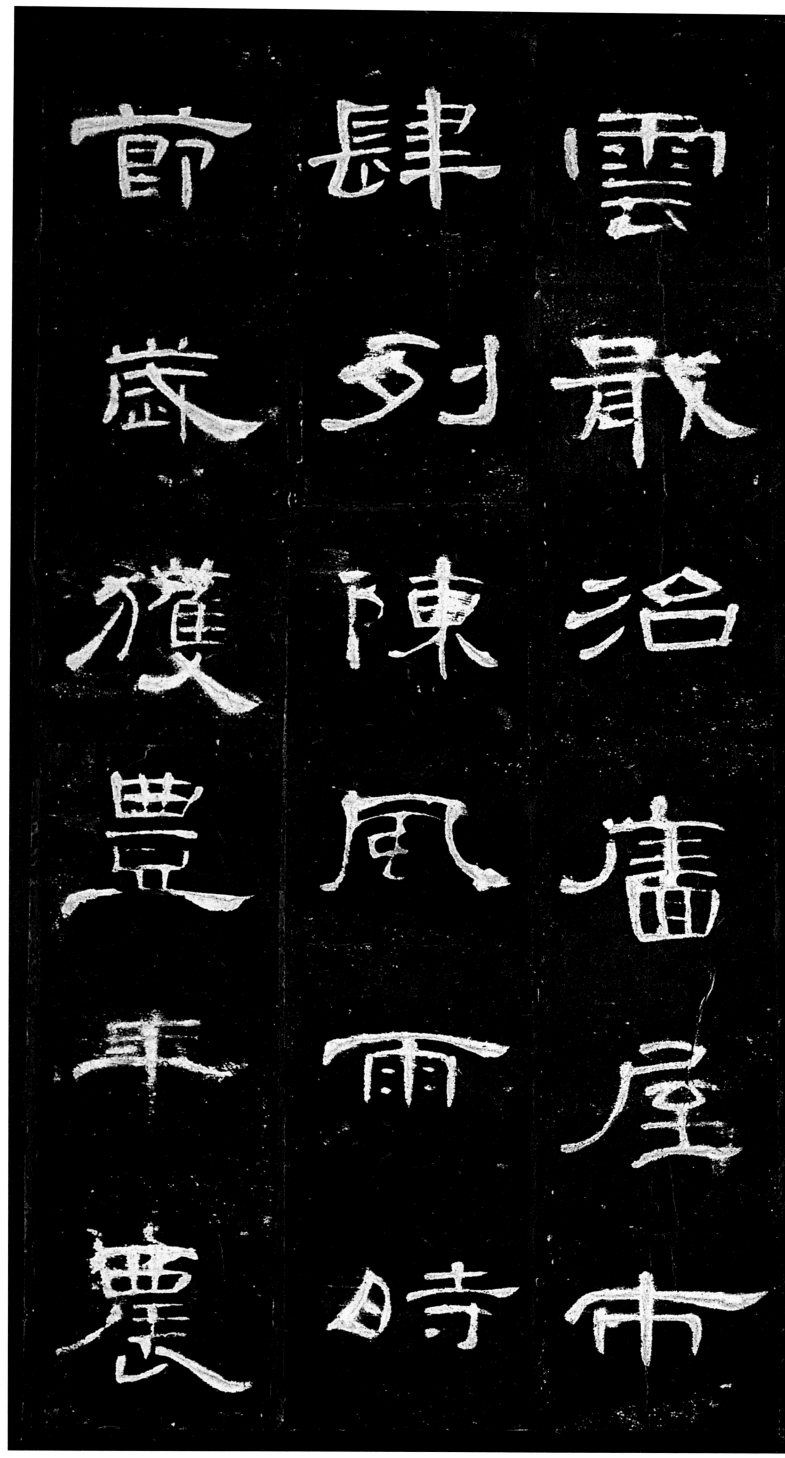

節　　肆　　雲

歲　　列　　散

獲　　陳　　治

豐　　風　　廬

年　　雨　　屋

襄　　時　　市

雲。戢治廬屋，市／肆列陳，風雨時／節，歲獲豐年。農／

夫織婦

縣絲

織婦宜

百工戴

戴恩

思縣前以河

元年遭白

來遭白帝

元

夫織婦，百工戴／恩。縣前以河平／元年遭白茅谷／

水災

郭　灾　水

是　之　災

後　間　害

奮　興　退

　　造　於

娃　城　戌

水災，害退，於戌／亥之間興造城／郭。是後，舊姓及／

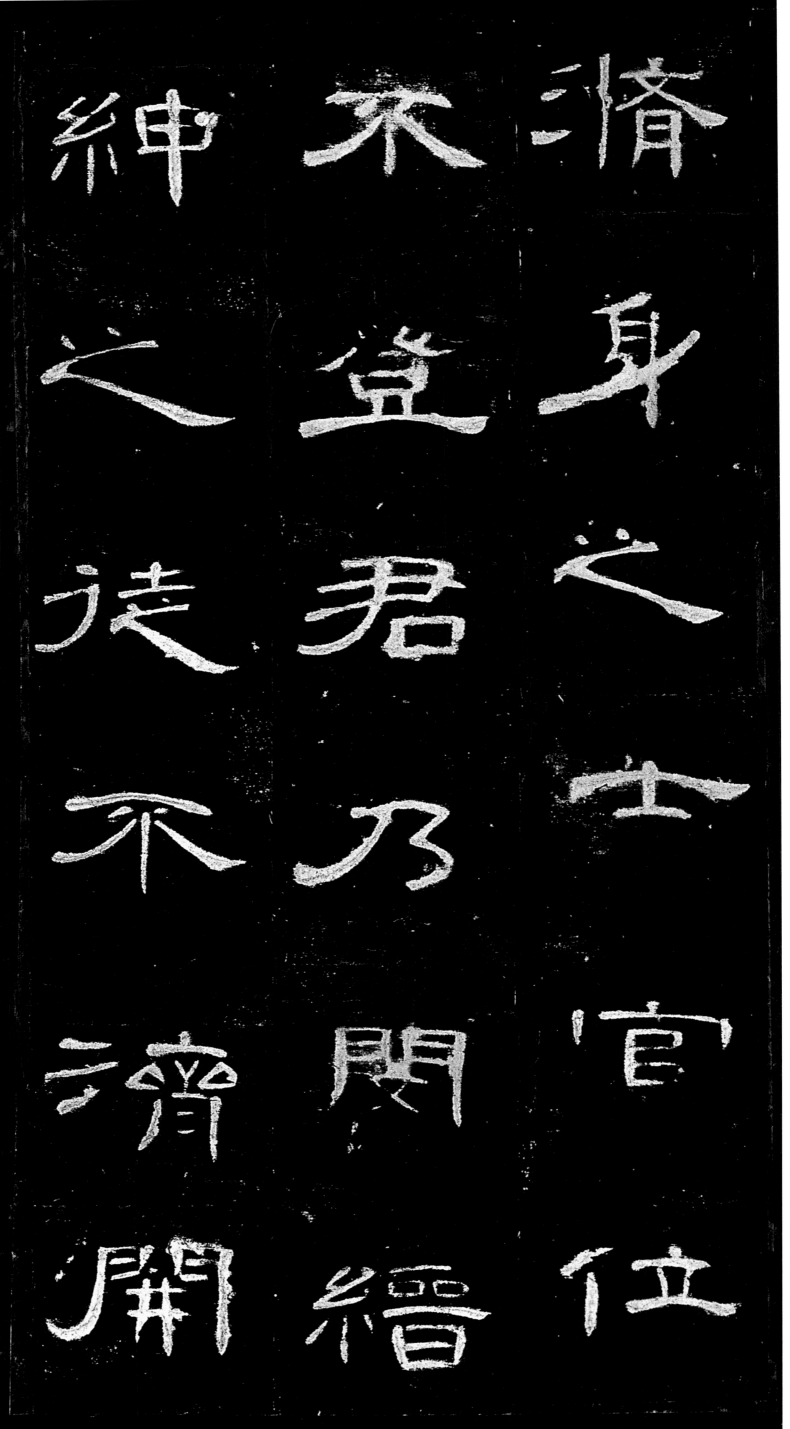

修身之士官位／不登，君乃閔縉／紳之徒不濟，開／

南寺門承望華
嶽鄉明而治庶
使學者李儒樂

規
程
寅
等
各
獲

入
廚
之
衆
廊
廣

聽
事
官
舍
廷

規、程寅等，各獲〔人爵之報。廊廣〕聽事官舍，廷曹〕

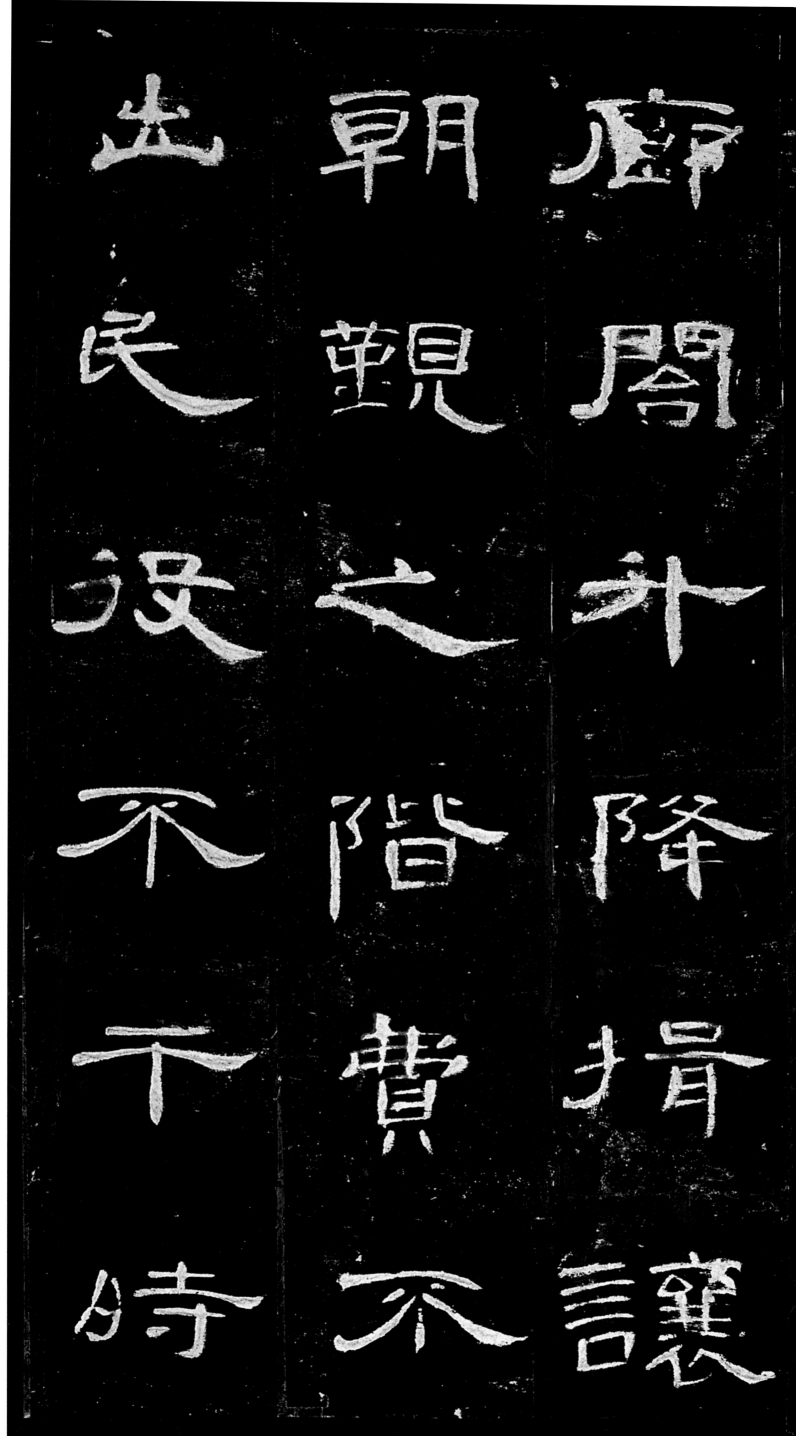

廊閣，升降揖讓﹁朝觀之階，費不﹁出民，役不干時。﹂

門下掾王敞

事掾王畢

門下掾王敞、録／事掾王畢、主薄／王歷、户曹掾秦／

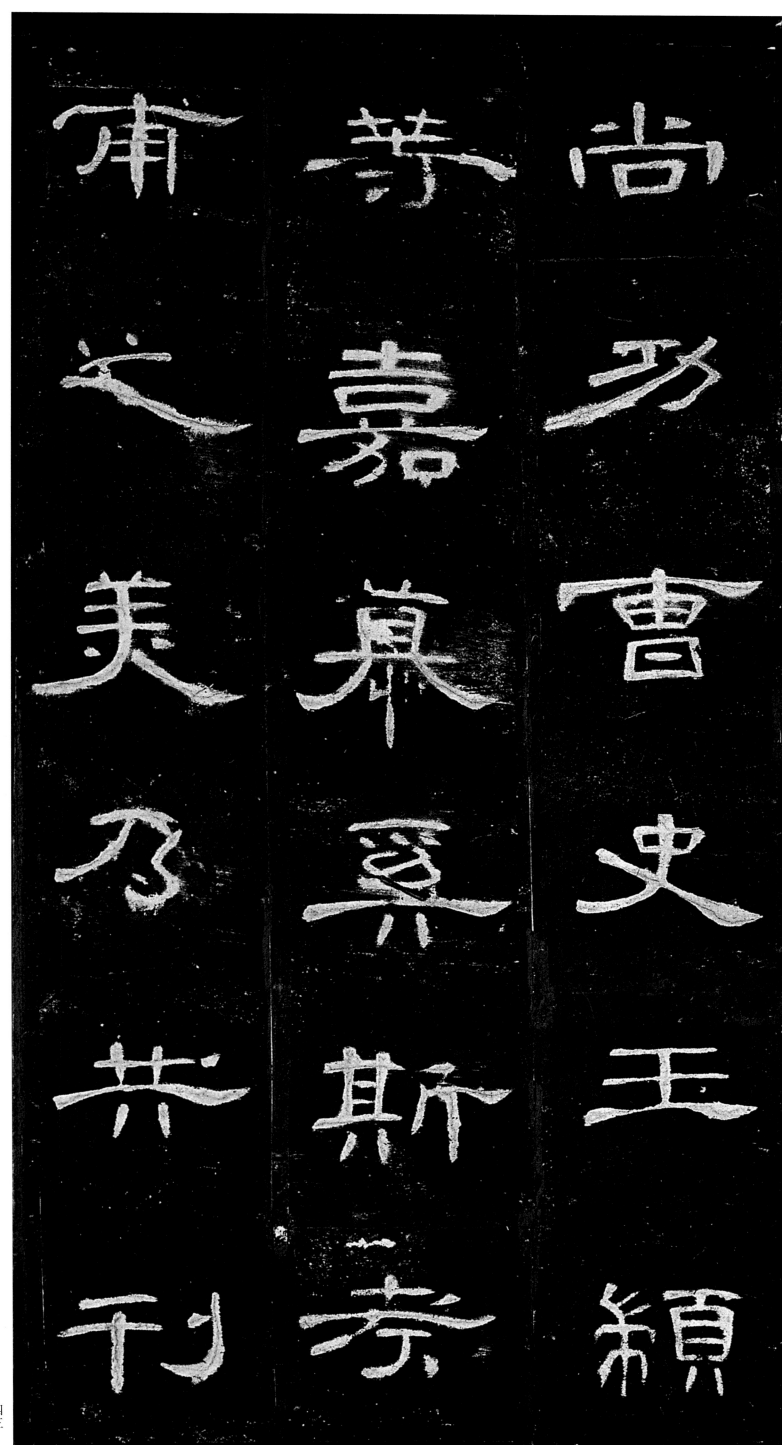

尚功曹史王頴

嘉慕奚斯

甫之美乃共刊

尚、功曹史王頴／等，嘉慕奚斯、考／甫之美，乃共刊／

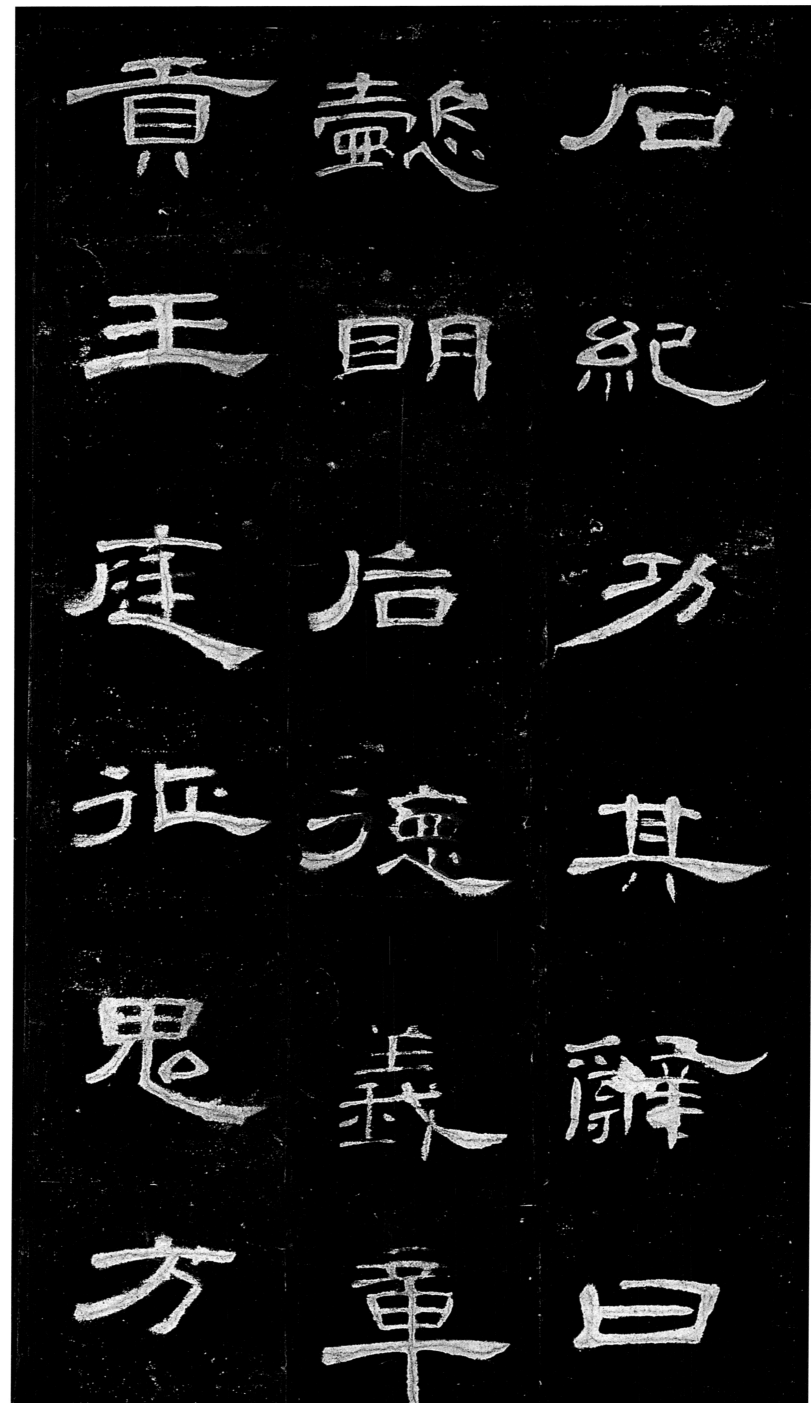

曰紀功其辭曰

懿明后德義章

贄王庭徂鬼方

石紀功。其辭曰：「懿明后，德義章。贄王庭，征鬼方。」

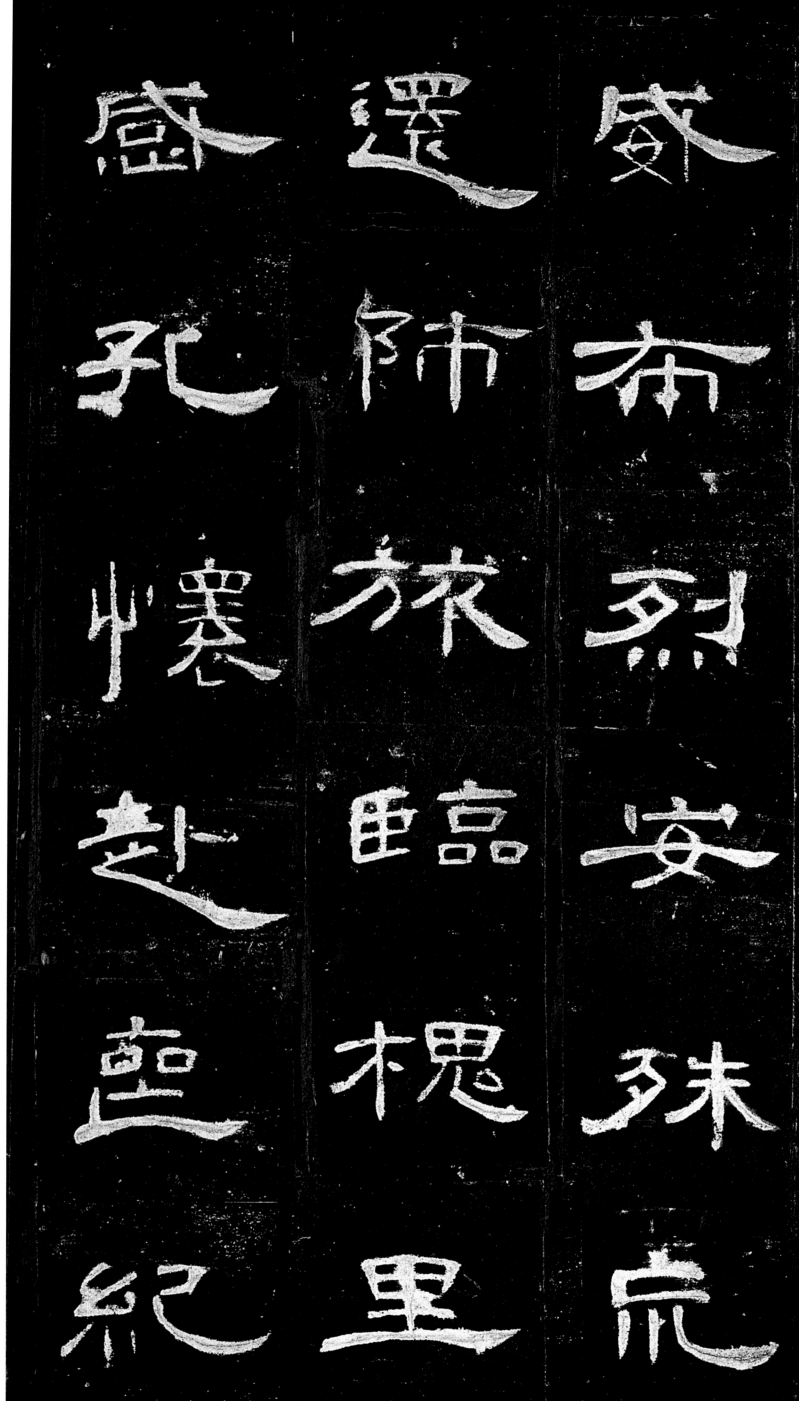

威布烈，安殊宄。｜還師旅，臨槐里。｜感孔懷，赴喪紀。｜

嗟 特 旻
逆 受 不
賊 命 臣
燔 理 寧
城 殘 黔
市 起 首

嗟逆賊，燔城市。／特受命，理殘圮。／旻不臣，寧黔首。／

繕官寺
嶂峨望華山
鄉明治惠沾渥

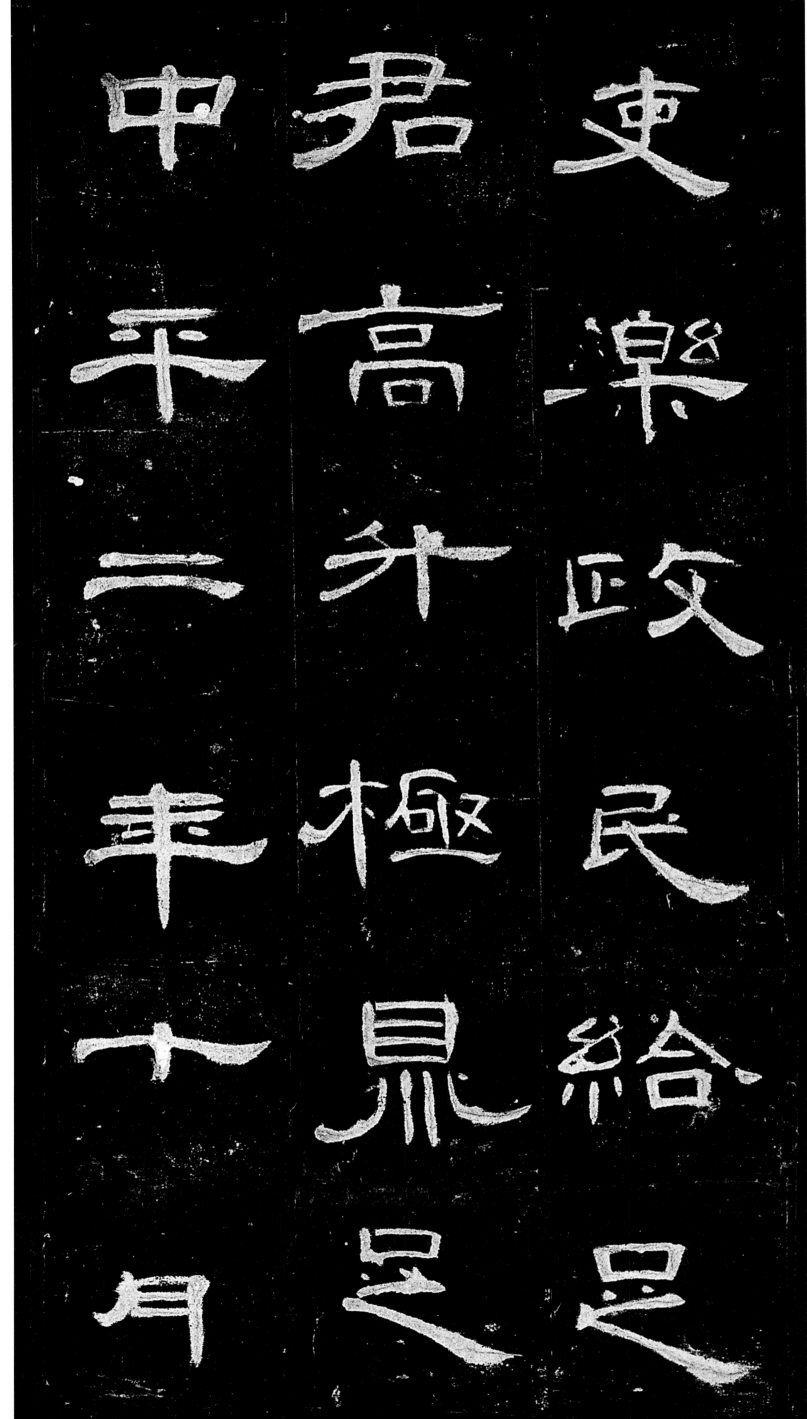

吏樂政，民給足。／君高升，極鼎足。／中平二年十月／

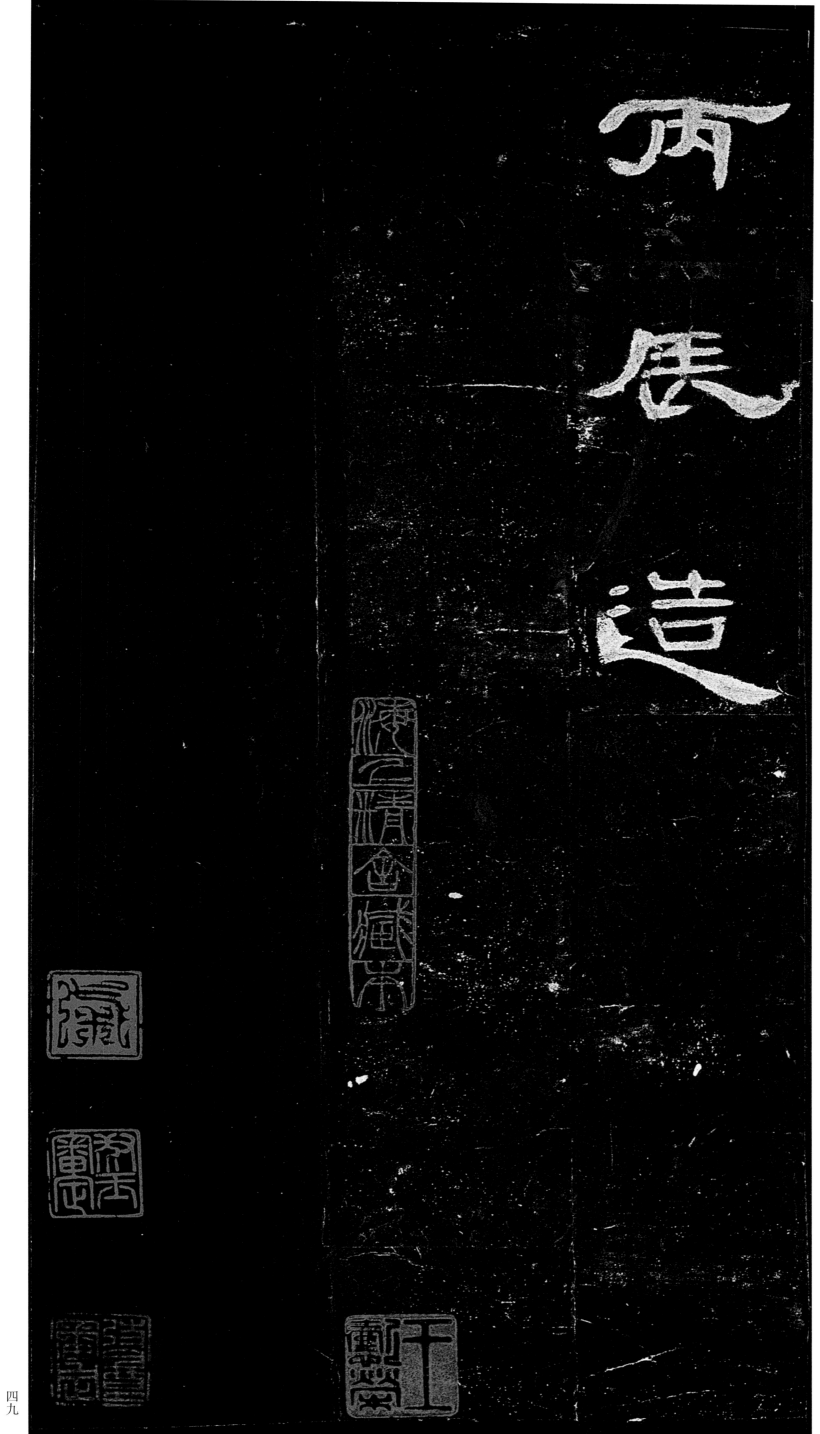

丙辰造

丙辰造。

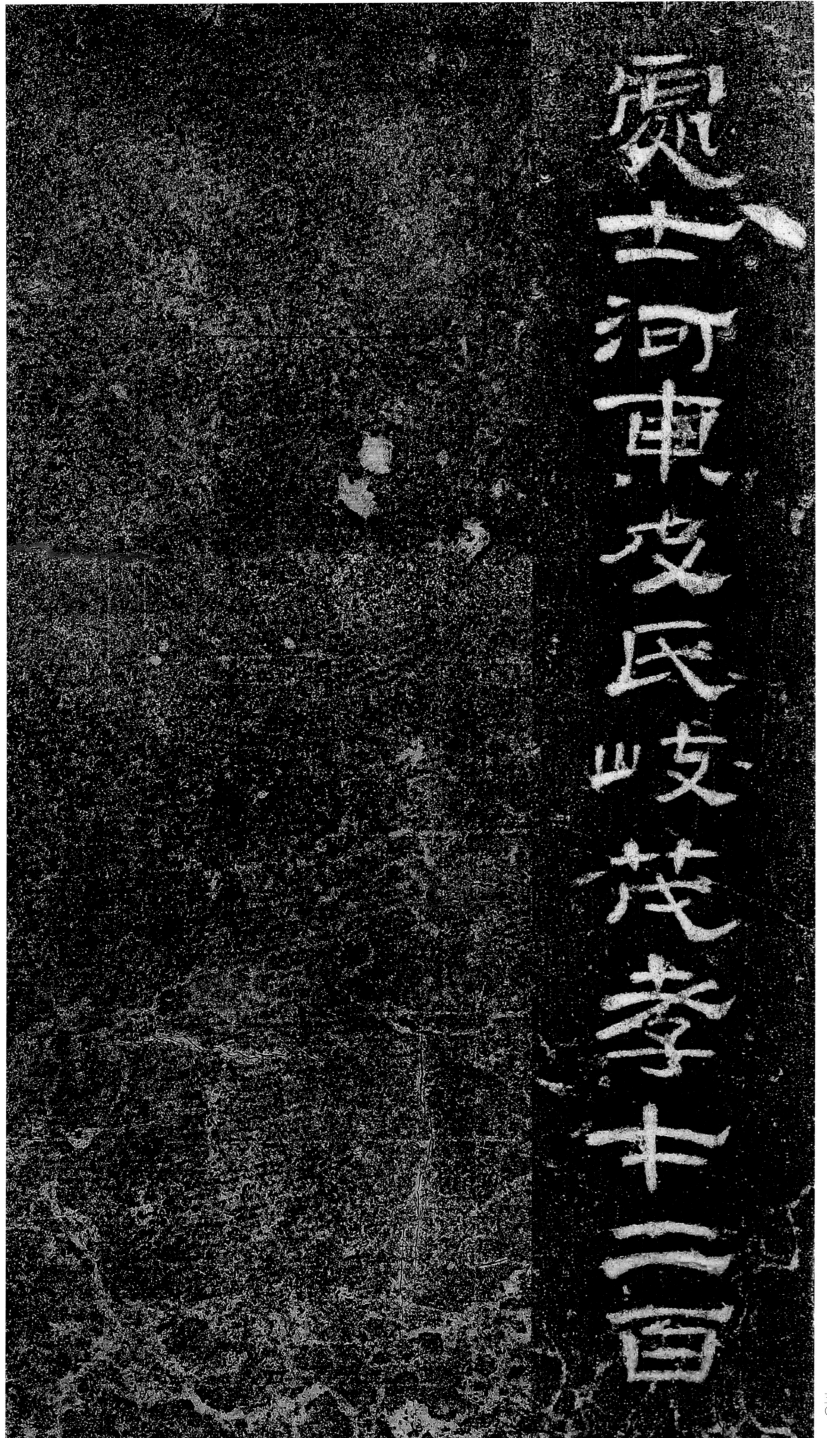

處士河東皮氏岐茂孝十二嵇

【碑陰】處士河東皮氏岐茂孝才二百、

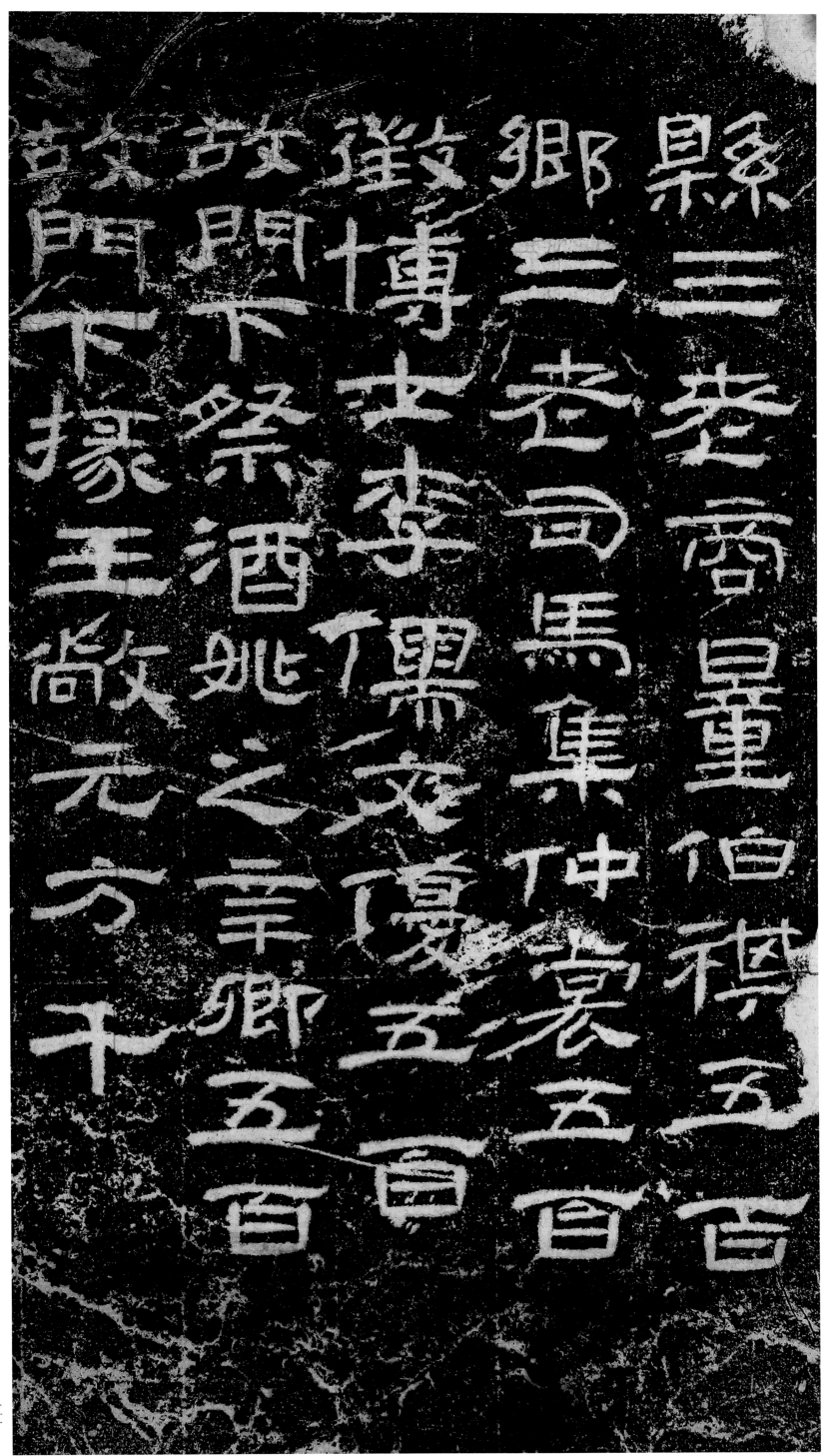

縣三老商量伯祺五百。｜鄉三老司馬集仲裳五百。｜徵博士李儒文優五百。｜故門下祭酒姚之辛卿五百。｜故門下掾王敞元方千。｜

故門下議掾王畢世異千

故督郵李譚伯嗣五百

故督郵楊動子豪千

故將軍令史董溥建禮三百

故郡曹史守丞馬訪子謀

故門下議掾王畢世異千。｜故督郵李譚伯嗣五百。｜故督郵楊動子豪千。｜故將軍令史董溥建禮三百。｜故郡曹史守丞馬訪子謀、｜

故郡曹史守丞楊滎長蓴

故郡曹史守丞楊滎長蓴、｜故鄉嗇夫曼駿安雲、｜故功曹任午子流、｜故功曹曹屯定吉、｜故功曹王河孔達、｜

故君曹史守丞楊滎長蓴

故鄉嗇夫曼駿安雲

故功曹任午子流

故功曹曹屯定吉

故功曹王河孔達

五三

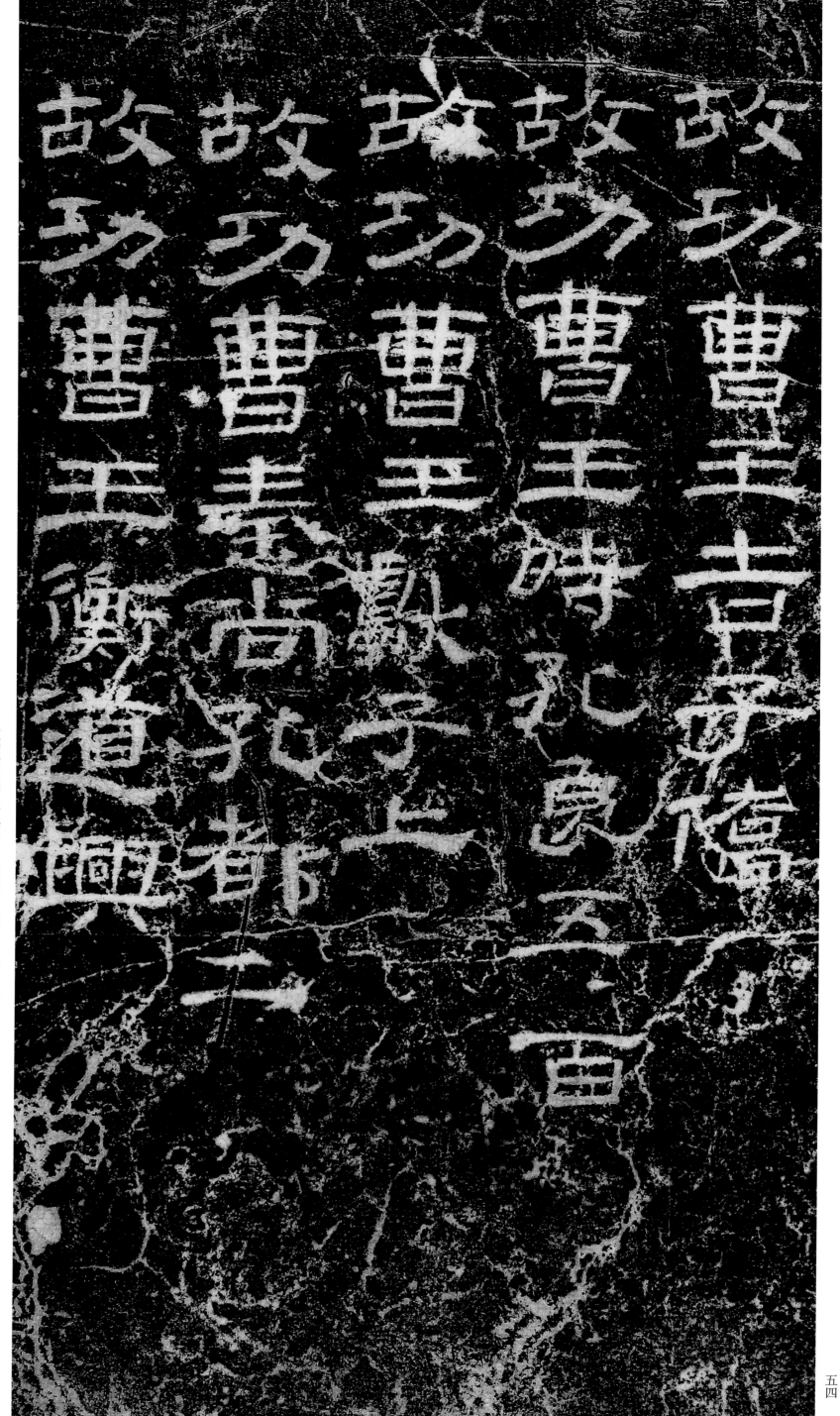

故功曹王吉子僑、／故功曹王時孔良五百。／故功曹王獻子上、／故功曹秦尚孔都千。／故功曹王衡道興、／

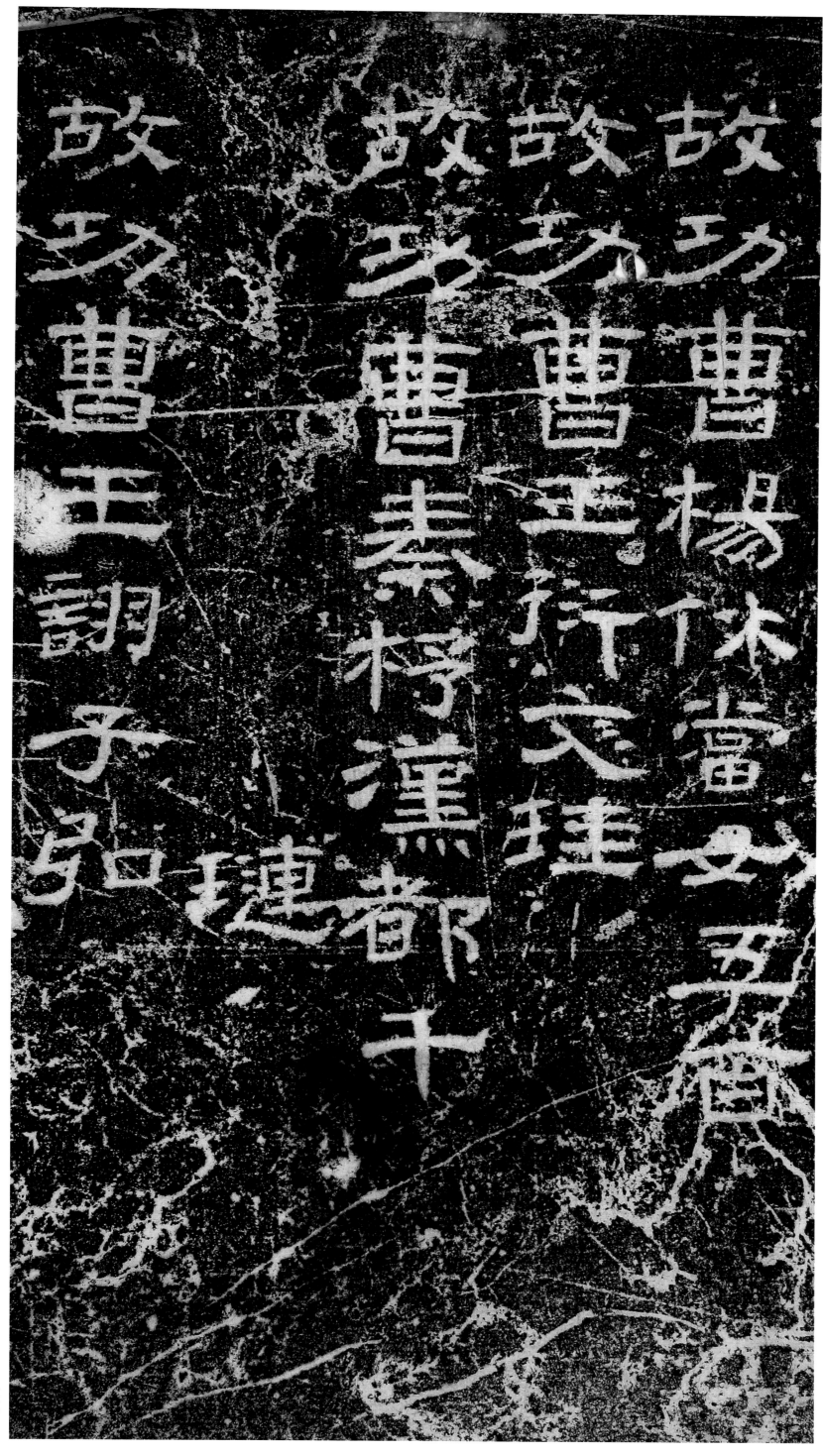

故功曹楊休當女五百。｜故功曹曹王衍文珪、｜故功曹曹秦杼漢都千。｜……璉、｜故功曹曹王翊子弘、｜

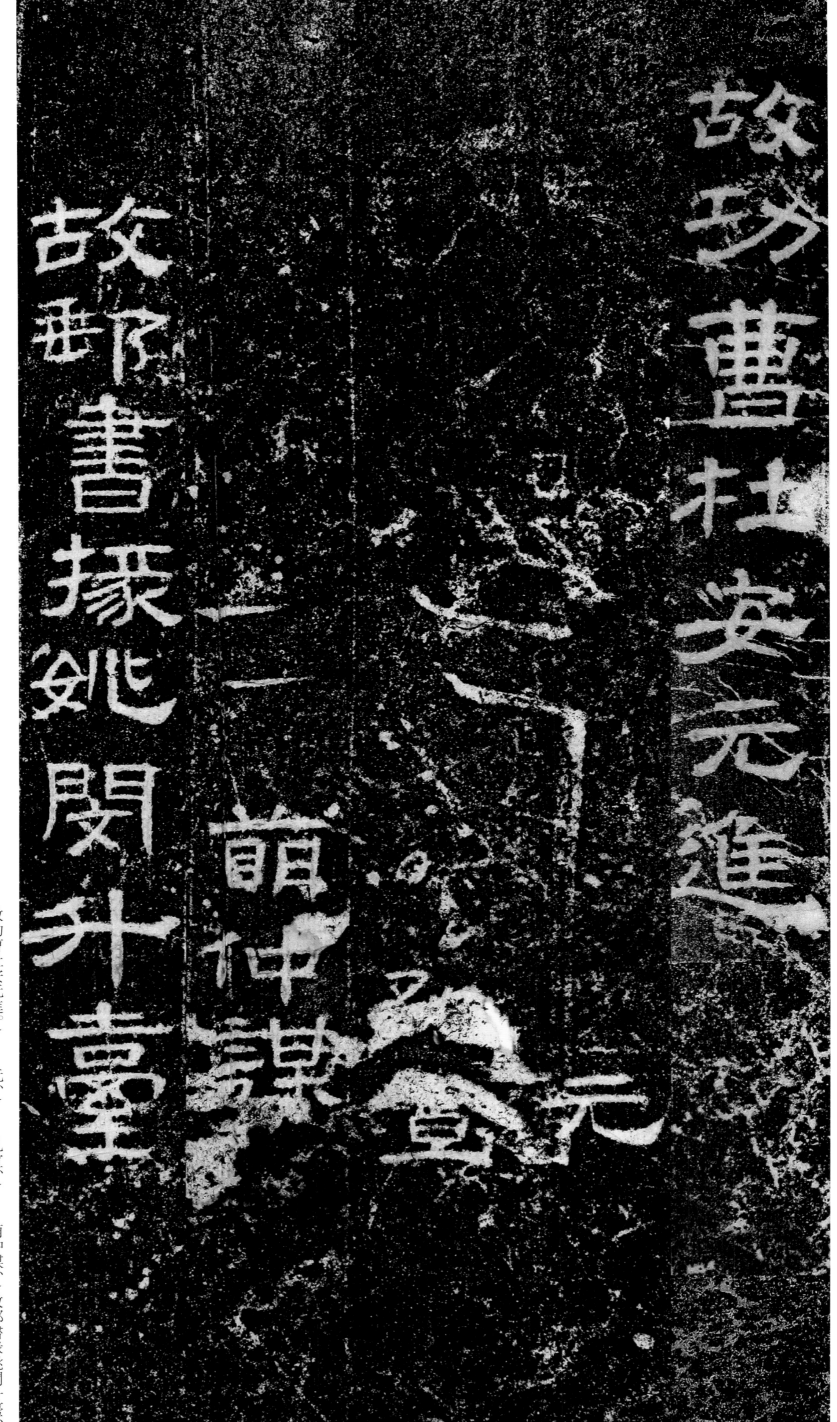

故功曹杜安元進、│……元、│……孔宣、│……萌仲謀、│故郵書掾姚閔升臺、│

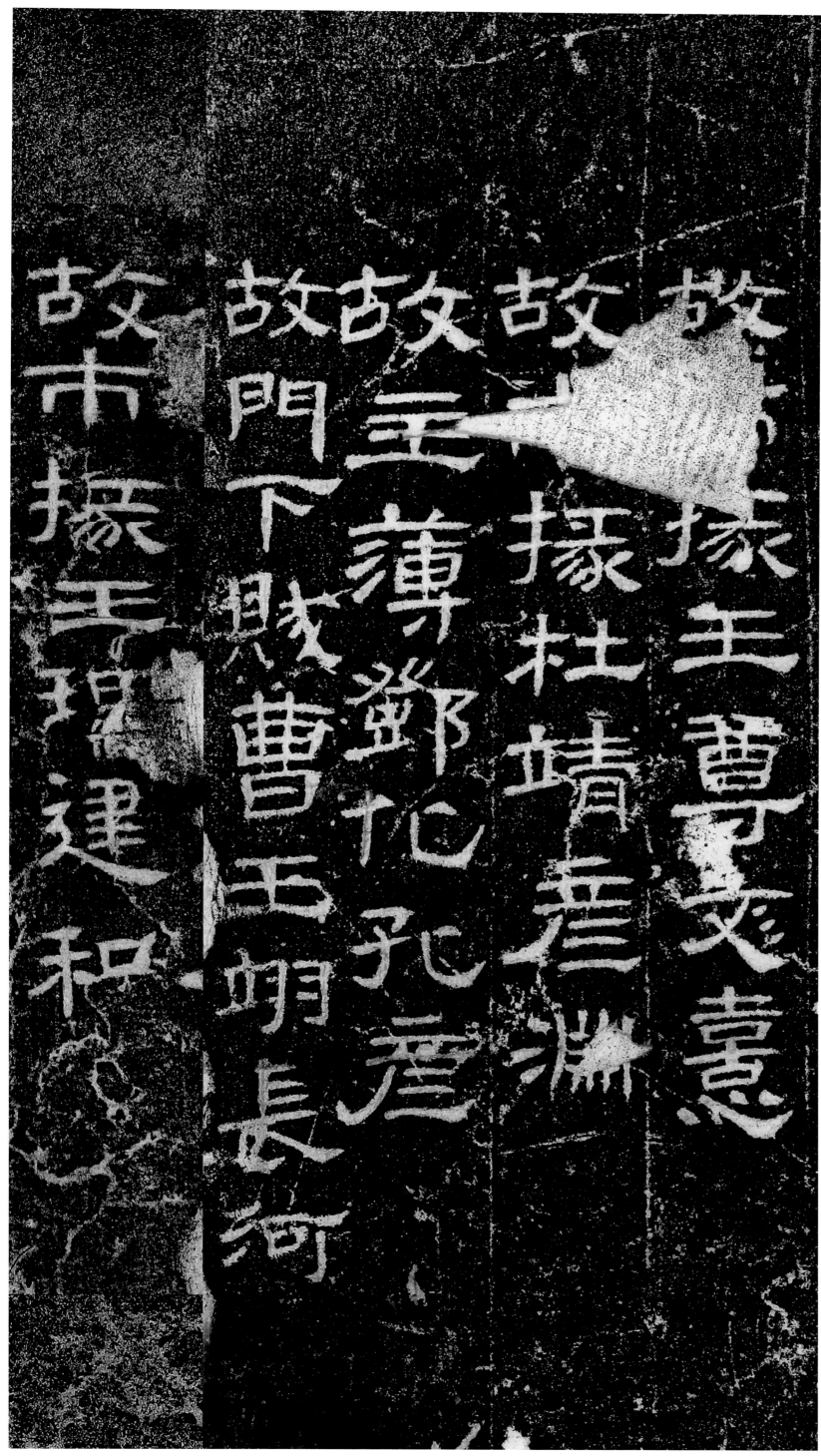

故市掾王尊文憙、故市掾杜靖彦淵、故主薄鄧化孔彥、故門下賊曹王翊長河、故市掾王理建和、

故市掾成播曼舉　故市掾楊則孔則　故市掾程璜孔休　故市掾扈安子安千　故市掾高貢顯和千

故市掾成播曼舉、｜故市掾楊則孔則、｜故市掾程璜孔休、｜故市掾扈安子安千。｜故市掾高貢顯和千。｜

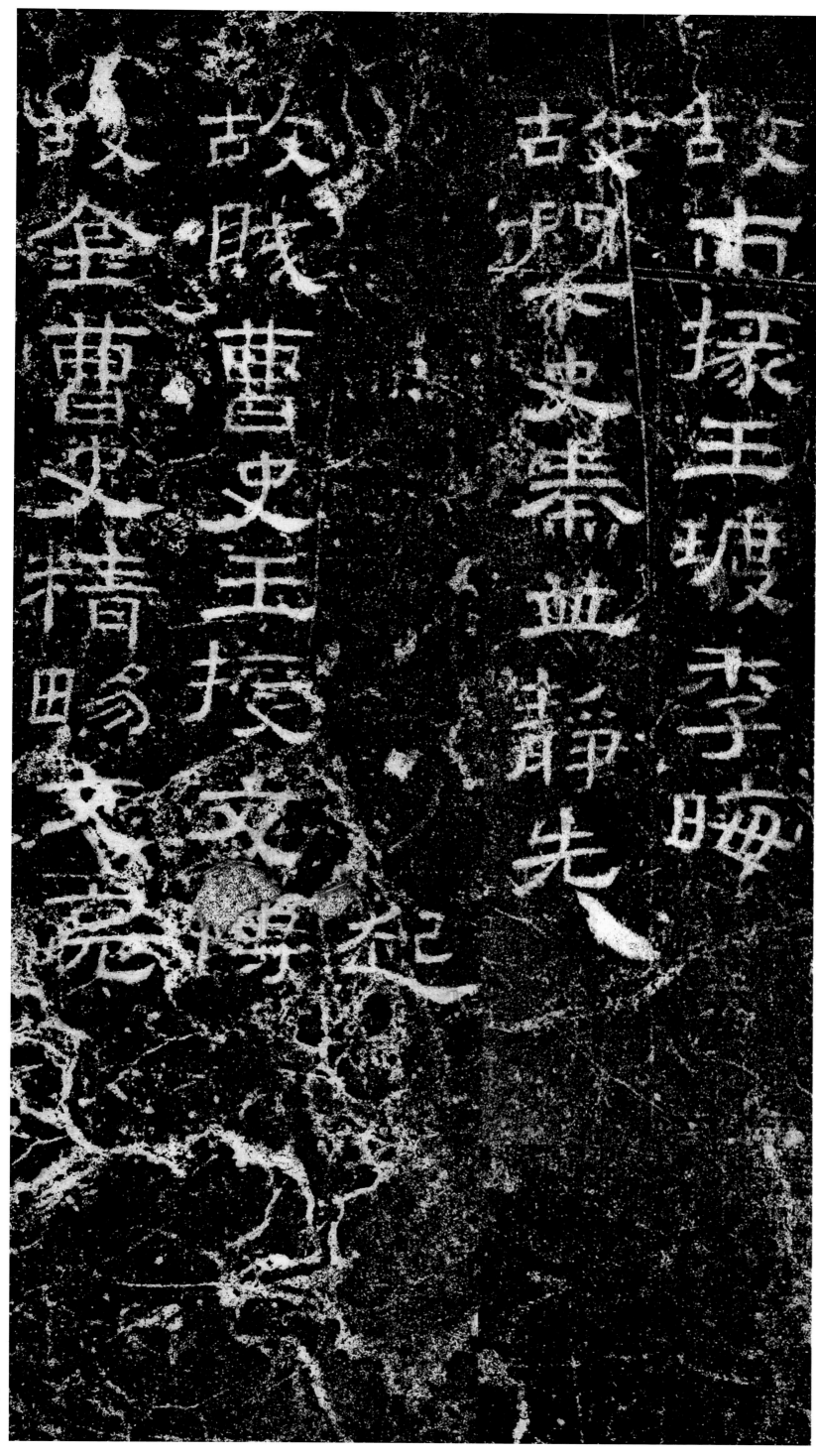

故市掾王璇季晦、／故門下史秦並靜先。／……起、／故賊曹史王授文博、／故金曹史精暘文亮、／

故集曹史柯相文舉
故賊曹史趙福文祉
故法曹史王敢文國
故塞曹史杜苗幼始
故塞曹史吳產孔才

故集曹史柯相文舉千。｜故賊曹史趙福文祉、｜故法曹史王敢文國、｜故塞曹史杜苗幼始、｜故塞曹史吳產孔才五百。｜

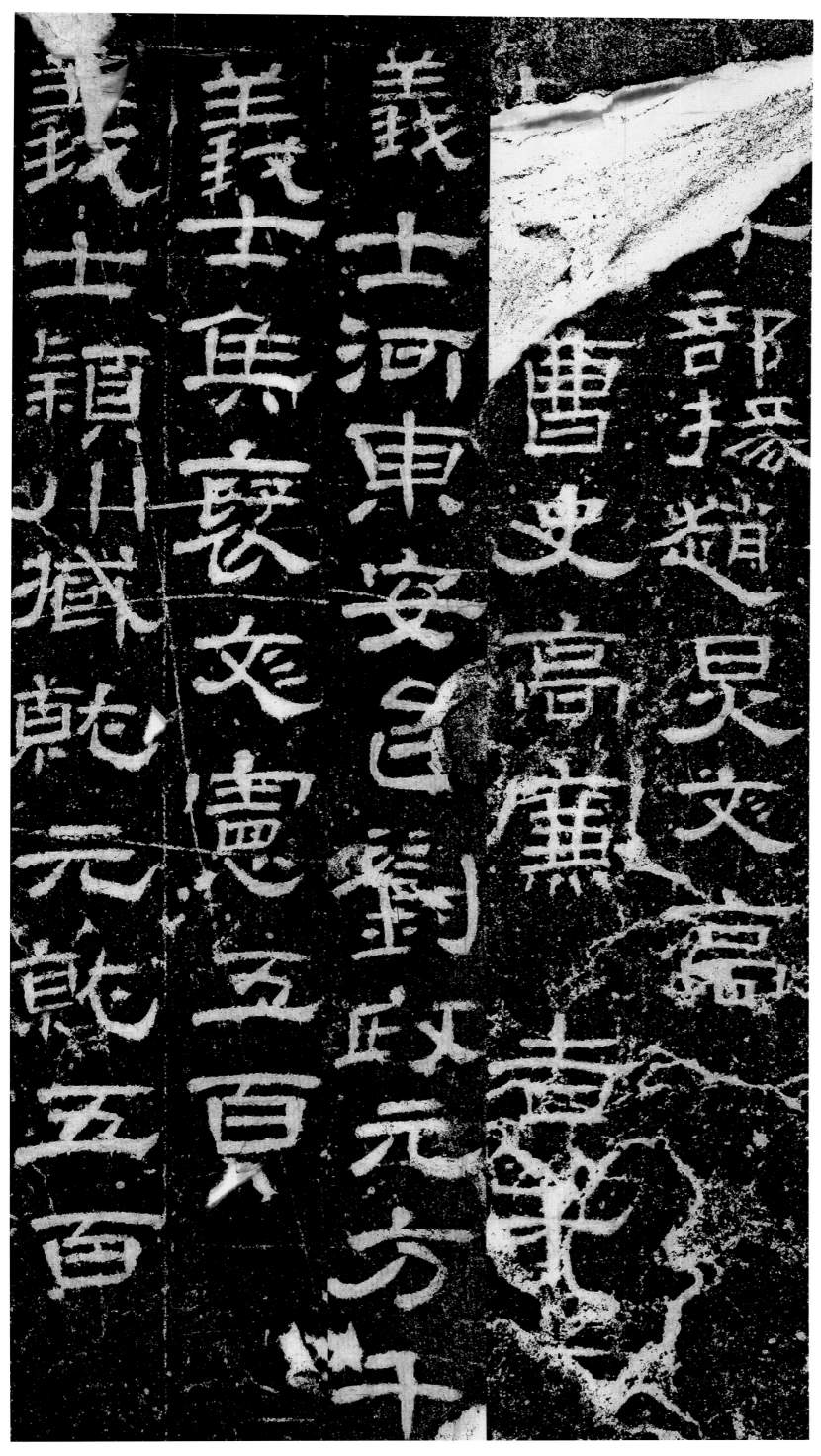

（故）外部掾趙炅文高、一（故集）曹史高廉□吉千。一義士河東安邑劉政元方千。一義士侯褒文憲五百。一義士穎川臧就元就五百。

義士安平祁博季長二百。

義士安平祁博季長二百